音效师手册

后期配音与卡点配乐从入门到精通（剪映版）

音效师技能树

- 单轨录音
- 多轨混音
- 剪辑声音文件
- 消除杂音
- 编辑与变调多轨声音
- 制作卡点音乐特效
- 制作与混合音乐声效
- 翻唱美化后期处理
- 录制个人单曲
- 为 Vlog 配音

木白 编著

北京大学出版社
PEKING UNIVERSITY PRESS

内 容 提 要

音效，具有渲染不同气氛的作用，或安静，或忧伤，或感人，或搞怪，或紧张，或进取，或喜悦，或浪漫；音效也能应用在不同的场景中，如游戏、影视、宣传片、节日和婚礼庆典、广告，还有现在非常火爆的短视频、微电影、情景剧等。音效师也需要掌握相应的软件技能，利用、制作或者合成符合需要的不同音效。

本书是一本专为使用剪映制作和合成各种音效的教程，内容共 10 章，包括音频行业的基础知识、背景音乐的添加方法、音频素材的后期处理、让背景音乐更丰富、制作有趣的变声效果、将视频转换为音频格式等技巧，还介绍了热门卡点、特效卡点、声音作品、影视歌曲等实用型典型案例。书中讲解了剪映电脑版的后期配音技巧，也同步讲解了剪映手机版的后期配音要点，让您买一本书精通剪映两个版本，轻松玩转剪映电脑版＋手机版，轻松掌握与音效相关的常用技能和技巧，随时、随地制作出动听的声音效果。

本书案例丰富、实用，适合音效师、音乐制作爱好者、声音后期制作人员、音乐制作人、配音师阅读学习，也适合有声书配音主播、音频录制人员、音频处理与精修人员、音频后期或特效制作人员、翻唱爱好者、作曲家、录音工程师、DJ 工作者和电影配乐工作者等学习，同时也适合相关音乐培训学校或机构作为教材使用。

图书在版编目（CIP）数据

音效师手册：后期配音与卡点配乐从入门到精通：剪映版 / 木白编著． —— 北京 ：北京大学出版社 ，2023.3

ISBN 978-7-301-33645-8

Ⅰ．①音… Ⅱ．①木… Ⅲ．①音响效果—手册 Ⅳ．① J814.5-62

中国版本图书馆 CIP 数据核字 (2022) 第 250988 号

书　　　　名	音效师手册：后期配音与卡点配乐从入门到精通（剪映版） YINXIAO SHI SHOUCE: HOUQI PEIYIN YU KADIAN PEIYUE CONG RUMEN DAO JINGTONG (JIANYING BAN)
著作责任者	木　白　编著
责 任 编 辑	王继伟　吴秀川
标 准 书 号	ISBN 978-7-301-33645-8
出 版 发 行	北京大学出版社
地　　　　址	北京市海淀区成府路 205 号　100871
网　　　　址	http://www.pup.cn　新浪微博：@ 北京大学出版社
电 子 信 箱	pup7@pup.cn
电　　　　话	邮购部 010-62752015　发行部 010-62750672　编辑部 010-62570390
印　刷　者	北京宏伟双华印刷有限公司
经　销　者	新华书店
	787 毫米 ×1092 毫米　16 开本　13.75 印张　374 千字 2023 年 3 月第 1 版　2023 年 3 月第 1 次印刷
印　　　数	1–4000 册
定　　　价	89.00 元

未经许可，不得以任何方式复制或抄袭本书之部分或全部内容。

版权所有，侵权必究

举报电话：010-62752024　电子信箱：fd@pup.pku.edu.cn

图书如有印装质量问题，请与出版部联系，电话：010-62756370

前言

关于本系列图书

感谢您翻开本系列图书。

面对众多的短视频制作与设计教程图书，或许您正在为寻找一本技术全面、参考案例丰富的图书而苦恼，或许您正在为不知该如何进入短视频行业学习而踌躇，或许您正在为不知自己能否做出书中的案例效果而担心，或许您正在为买一本靠谱的入门教材而仔细挑选，或许您正在为自己进步太慢而焦虑……

目前，短视频行业的红利和就业机会汹涌而来，我们急您所急，为您奉献一套优秀的短视频学习用书——"新媒体技能树"系列，它采用完全适合自学的"教程+案例"和"完全案例"两种形式编写，兼具技术手册和应用技巧参考手册的特点，随书附赠的超值资料包不仅包含视频教学、案例素材文件、教学 PPT 课件，还包含针对新手特别整理的电子书《剪映短视频剪辑初学 100 问》、103 集视频课《从零开始学短视频剪辑》，以及对提高工作效率有帮助的电子书《剪映技巧速查手册：常用技巧 70 个》。此外，每本书都设置了"短视频职业技能思维导图"，以及针对教学的"课时分配"和"课后实训"等内容。希望本系列书能够帮助您解决学习中的难题，提高技术水平，快速成为短视频高手。

● 自学教程。本系列图书中设计了大量案例，由浅入深、从易到难，可以让您在实战中循序渐进地学习到软件知识和操作技巧，同时掌握相应的行业应用知识。

● 技术手册。书中的每一章都是一个小专题，不仅可以帮您充分掌握该专题中提及的知识和技巧，而且举一反三，带您掌握实现同样效果的更多方法。

● 应用技巧参考手册。书中将许多案例化整为零，让您在不知不觉中学习到专业案例的制作方法和流程。书中还设计了许多技巧提示，恰到好处地对您进行点拨，到了一定程度后，您可以自己动手，自由发挥，制作出相应的专业案例效果。

● 视频讲解。每本书都配有视频教学二维码，您可以直接扫码观看、学习对应本书案例的视频，也可以观看相关案例的最终表现效果，就像有一位专业的老师在您身边一样。您不仅可以使用本系列图书研究每一个操作细节，还可以通过在线视频教学了解更多操作技巧。

剪映应用前景

剪映，是抖音官方的后期剪辑软件，也是国内应用最多的短视频剪辑软件之一，由于其支持零基础轻松入门剪辑，配备海量的免费版权音乐，不仅可以快速输出作品，还能将作品无缝衔接到抖音发布，具备良好的使用体验，截至 2022 年 7 月，剪映在华为手机应用商店的下载量达 42 亿次，在苹果手机应用商店的下载量达 5 亿次，加上在小米、OPPO、vivo 等其他品牌手机应用商店的下载量，共收获超过 50 亿次的下载量！

在广大摄影爱好者和短视频拍摄、制作人员眼中，剪映已基本完成了对"最好用的剪辑软件"这一印象的塑造，俨然成为市场上手机视频剪辑的"第一霸主"软件，将其他视频剪辑软件远远甩在身后。在日活用户大于 6 亿的平台上，剪映的商业应用价值非常高。精美的、有创意的视频，更能吸引用户的目光，得到更多的关注，进而获得商业变现的机会。

剪映软件也有电脑版

可能有许多新人摄友不知道,剪映不仅有手机版软件,还发布了电脑端的苹果版和 Windows 版软件。因为功能的强大与操作的简易,剪映正在"蚕食"Premiere 等电脑端视频剪辑软件的市场,或许在不久的将来,也将拥有众多的电脑端用户,成为电脑端的视频剪辑软件领先者。

剪映电脑版的核心优势是功能的强大、集成,特别是操作时比 Premiere 软件更为方便、快捷。目前,剪映拥有海量短、中视频用户,其中,很多用户同时是电脑端的长视频剪辑爱好者,因此,剪映自带用户流量,有将短、中、长视频剪辑用户一网打尽的基础。

随着剪映的不断发展,视频剪辑用户在慢慢转移,之前 Premiere、会声会影、AE 的视频剪辑用户,可能会慢慢"转粉"剪映;还有初学者,剪映本身的移动端用户,特别是既追求专业效果又要求产出效率的学生用户、Vlog 博主等,也会逐渐"转粉"剪映。

对比优势

剪映电脑版,与 Premiere 和 AE 相比,有什么优势呢?根据本书笔者多年的使用经验,剪映电脑版有 3 个特色。

一是配置要求低:Premiere 和 AE 对电脑的配置要求较高,处理一个大于 1GB 的文件,渲染几个小时算是短的,有些几十 GB 的文件,一般要渲染一个通宵才能完成,而使用剪映,可能十几分钟就可以完成制作并导出。

二是上手快:Premiere 和 AE 界面中的菜单、命令、功能太多,而剪映是扁平式界面,核心功能一目了然。学 Premiere 和 AE 感觉相对比较困难,而学剪映更容易、更轻松。

三是功能强:过去用 Premiere 和 AE 需要花上几个小时才能做出来的影视特效、商业广告,现在用剪映几分钟就能做出来;在剪辑方面,无论是方便性、快捷性,还是功效性,剪映都优于两个老牌软件。

简单总结:剪映电脑版,比 Premiere 操作更易上手!比 Final Cut 剪辑更为轻松!比达芬奇调色更为简单!剪映的用户数量,比以上 3 个软件的用户数量之和还要多!

从易用角度来说,剪映很可能会取代 Premiere 和 AE,在调色、影视、商业广告等方面的应用越来越普及。

系列图书品种

剪映强大、易用,在短视频及相关行业深受越来越多的人喜欢,逐渐开始从普通使用转为专业使用,使用其海量的优质资源,用户可以创作出更有创意、视觉效果更优秀的作品。为此,笔者特意策划了本系列图书,希望能帮助大家深入了解、学习、掌握剪映在行业应用中的专业技能。本系列图书包含以下 7 本:

❶《运镜师手册:短视频拍摄与脚本设计从入门到精通》
❷《剪辑师手册:视频剪辑与创作从入门到精通(剪映版)》
❸《调色师手册:视频和电影调色从入门到精通(剪映版)》
❹《音效师手册:后期配音与卡点配乐从入门到精通(剪映版)》
❺《字幕师手册:短视频与影视字幕特效制作从入门到精通(剪映版)》
❻《特效师手册:影视剪辑与特效制作从入门到精通(剪映版)》
❼《广告师手册:影视栏目与商业广告制作从入门到精通(剪映版)》

本系列图书特色鲜明。

一是细分专业：对短视频最热门的 7 个维度——运镜（拍摄）、剪辑、调色、音效、字幕、特效、广告进行深度研究，一本只专注于一个维度，垂直深讲！

二是实操实战：每本书设计 50~80 个案例，均精选自抖音上点赞率、好评率最高的案例，分析制作方法，讲解制作过程。

三是视频教学：笔者对应书中的案例录制了高清语音教学视频，读者可以扫码看视频。同时，每本书都赠送所有案例的素材文件和效果文件。

四是双版讲解：不仅讲解了剪映电脑版的操作方法，同时讲解了剪映手机版的操作方法，让读者阅读一套书，同时掌握剪映两个版本的操作方法，融会贯通，学得更好。

短视频职业技能思维导图：音效师

本书内容丰富、结构清晰，学习相关技能的思维导图如下：

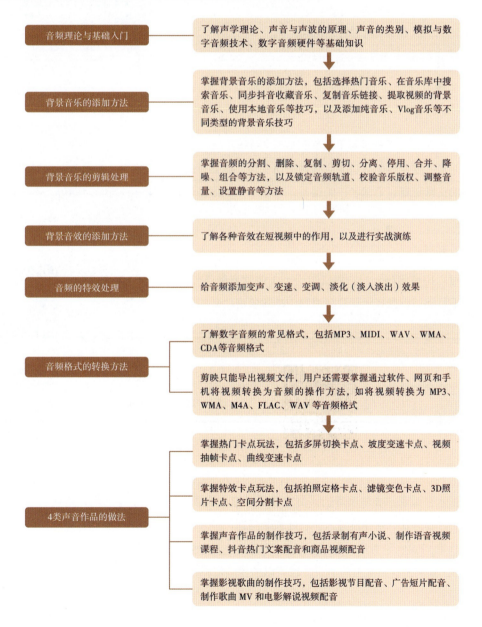

本书内容与课程安排建议

本书是系列图书中的一本，为《音效师手册：后期配音与卡点配乐从入门到精通（剪映版）》，以剪映电脑版为主，手机版为辅，课时分配具体如下（教师可以根据自己的教学计划对课时进行适当调整）：

章节内容	课时分配	
	教师讲授	学生上机实训
第1章　入门：音频行业的基础知识	1.5 小时	1.5 小时
第2章　音乐：背景音乐的添加方法	1.5 小时	1.5 小时
第3章　剪辑：音频素材的后期处理	1.5 小时	1.5 小时
第4章　音效：让背景声音变得更丰富	1 小时	1 小时
第5章　特效：制作有趣的变声效果	1 小时	1 小时
第6章　转换：将视频转换为音频格式	2 小时	2 小时
第7章　热门卡点：让音乐节奏感更强烈	1 小时	1 小时
第8章　特效卡点：让作品快速火爆全网	1 小时	1 小时
第9章　声音作品：音乐和画面的完美融合	1 小时	1 小时
第10章　影视歌曲：让视频既好看又好听	1.5 小时	1.5 小时
合计	13 小时	13 小时

温馨提示

在编写本书时，笔者是基于最新剪映软件截的实际操作图片，但书从编辑到出版需要一段时间，在这段时间里，软件界面与功能会有调整与变化，比如有的内容删除了，有的内容增加了，这是软件开发商做的正常更新。请读者在阅读时，根据书中的思路，举一反三进行学习即可，不必拘泥于细微的变化。

素材获取

读者可以用微信扫一扫右侧二维码，关注官方微信公众号，输入本书77页的资源下载码，根据提示获取随书附赠的超值资料包的下载地址及密码。

观看《音效师手册》视频教学，请扫码：

观看103集视频课《从零开始学短视频剪辑》，请扫码：

作者售后

本书由木白编著，参与编写的人员有李玲，提供视频素材和拍摄帮助的人员还有向小红、苏苏、巧慧、燕羽、徐必文、黄建波等人，在此表示感谢。

由于作者知识水平有限，书中难免有错误和疏漏之处，恳请广大读者批评、指正，联系微信：157075539。如果您有对本书的建议，也可以给我们发邮件：guofaming@pup.cn。

木白

目录

第1章 入门：音频行业的基础知识

1.1 了解声学理论 002
- 1.1.1 声音的三要素 002
- 1.1.2 声音的波动现象 002
- 1.1.3 人耳的构造及听觉效应 003

1.2 了解声音与声波 004
- 1.2.1 认识声压级与声强级 004
- 1.2.2 认识声波的基本参数 005
- 1.2.3 认识音色包络 006

1.3 了解声音的类别 006
- 1.3.1 认识响度级与响度 006
- 1.3.2 认识频率与音高 007
- 1.3.3 认识谐波与泛音 007
- 1.3.4 认识音色与音质 008

1.4 了解模拟与数字音频技术 009
- 1.4.1 认识音频信号 009
- 1.4.2 模拟音频技术的发展和特点 009
- 1.4.3 数字音频技术的发展和特点 010
- 1.4.4 音频信号的数字化技术 011
- 1.4.5 数字音频压缩技术 012
- 1.4.6 信源编码与调制技术 013

1.5 了解数字音频硬件 013
- 1.5.1 了解拾音设备 013
- 1.5.2 了解信号转换设备 015
- 1.5.3 了解调音台 016
- 1.5.4 了解数字音频工作站 017
- 1.5.5 了解监听设备 018

第2章 音乐：背景音乐的添加方法

2.1 6种添加音乐的常见方法 020
- 2.1.1 选择抖音推荐的热门音乐 020
- 2.1.2 在音乐库中搜索背景音乐 022
- 2.1.3 登录抖音号同步收藏音乐 024
- 2.1.4 复制其他平台的音乐链接 026
- 2.1.5 提取其他视频的背景音乐 029
- 2.1.6 使用已下载好的本地音乐 031

2.2 添加音乐库中的背景音乐 034
- 2.2.1 添加纯音乐效果 034
- 2.2.2 添加VLOG音乐效果 036
- 2.2.3 添加旅行音乐效果 038
- 2.2.4 添加美食音乐效果 040
- 2.2.5 添加儿歌音乐效果 042
- 2.2.6 添加动感音乐效果 044
- 2.2.7 添加小清新音乐效果 046

课后实训：添加轻快背景音乐效果 048

第3章　剪辑：音频素材的后期处理

3.1 音频素材的基本处理　051
- 3.1.1　分割与删除音频　051
- 3.1.2　复制与剪切音频　053
- 3.1.3　分离视频中的音频　055
- 3.1.4　停用音频片段　058
- 3.1.5　合并音频素材　059

3.2 音频素材的特殊处理　060
- 3.2.1　音频的降噪处理　061
- 3.2.2　解除素材包中的音乐　062
- 3.2.3　创建音频组合　065
- 3.2.4　将音频保存为预设　066
- 3.2.5　音频时间区域的设置　068
- 3.2.6　锁定音频轨道　069
- 3.2.7　音乐版权的校验　071

3.3 音频素材的音量调整　072
- 3.3.1　通过操作区调整音量　072
- 3.3.2　通过音频轨道调整音量　074
- 3.3.3　将整段音频设置为静音　075

课后实训：将视频轨道设置为静音　077

第4章　音效：让背景声音变得更丰富

4.1 添加常见音效　079
- 4.1.1　添加人声音效　079
- 4.1.2　添加笑声音效　081
- 4.1.3　添加美食音效　084
- 4.1.4　添加动物音效　086
- 4.1.5　添加交通音效　087

4.2 添加特殊音效　089
- 4.2.1　添加手机音效　089
- 4.2.2　添加生活音效　091
- 4.2.3　添加机械音效　093
- 4.2.4　添加魔法音效　094
- 4.2.5　添加环境音效　096

课后实训：添加乐器音效　098

第5章　特效：制作有趣的变声效果

5.1 实现音频的变声效果　100
- 5.1.1　动听的麦霸音效　100
- 5.1.2　悠远的回音效果　102
- 5.1.3　有趣的花栗鼠音效　104
- 5.1.4　科幻的机器人音效　106
- 5.1.5　精彩的合成器音效　107
- 5.1.6　流行的电音效果　109
- 5.1.7　专业的扩音器音效　110
- 5.1.8　复古的低保真音效　112
- 5.1.9　充满情怀的黑胶音效　113

5.2 制作其他的音频效果　114
- 5.2.1　制作音频变速效果　115
- 5.2.2　制作声音变调效果　116
- 5.2.3　制作音频淡化效果　118

课后实训：恐怖的颤音效果　120

第6章　转换：将视频转换为音频格式

6.1 了解数字音频的常见格式　122
- 6.1.1　了解MP3音频格式　122
- 6.1.2　了解MIDI音频格式　122

6.1.3	了解WAV音频格式	122
6.1.4	了解WMA音频格式	123
6.1.5	了解CDA音频格式	123
6.1.6	了解其他音频格式	123

6.2 通过软件将视频转换为音频 124

6.2.1	将视频文件转换为MP3音频格式	124
6.2.2	将视频文件转换为WMA音频格式	126
6.2.3	将视频文件转换为M4A音频格式	127
6.2.4	将视频文件转换为FLAC音频格式	128
6.2.5	将视频文件转换为WAV音频格式	129
6.2.6	将视频文件转换为其他音频格式	130

6.3 将视频转换为音频的其他方法 131

6.3.1	通过网页将视频转换为音频	132
6.3.2	通过手机将视频转换为音频	133

课后实训：将视频转换为WV格式 134

第7章 热门卡点：让音乐节奏感更强烈

7.1 多屏切换卡点：《森系少女》 136

7.1.1	用剪映电脑版制作	136
7.1.2	用剪映手机版制作	138

7.2 坡度变速卡点：《缤纷彩霞》 140

7.2.1	用剪映电脑版制作	140
7.2.2	用剪映手机版制作	142

7.3 视频抽帧卡点：《云卷云舒》 144

7.3.1	用剪映电脑版制作	145
7.3.2	用剪映手机版制作	147

课后实训：曲线变速卡点视频 149

第8章 特效卡点：让作品快速火爆全网

8.1 拍照定格卡点：《百花齐放》 152

8.1.1	用剪映电脑版制作	152
8.1.2	用剪映手机版制作	155

8.2 滤镜变色卡点：《福元路大桥》 158

8.2.1	用剪映电脑版制作	159
8.2.2	用剪映手机版制作	161

8.3 3D照片卡点：《个人写真》 164

课后实训：空间分割卡点视频 166

第九章 声音作品：音乐和画面的完美融合

9.1 录制有声小说：《三国演义》 169

9.1.1	用剪映电脑版制作	169
9.1.2	用剪映手机版制作	172

9.2 语音视频课程：《拍花技巧》 175

9.2.1	用剪映电脑版制作	176
9.2.2	用剪映手机版制作	179

9.3 抖音热门文案：《心灵鸡汤》 182

9.3.1	用剪映电脑版制作	183
9.3.2	用剪映手机版制作	185

课后实训：为商品视频配音 188

第10章 影视歌曲：让视频既好看又好听

10.1 影视节目配音：《一起去旅行》 191

10.1.1	用剪映电脑版制作	191
10.1.2	用剪映手机版制作	194

10.2 广告短片配音：《婚纱摄影》　　　　　197

　　10.2.1　用剪映电脑版制作　　　　　197

　　10.2.2　用剪映手机版制作　　　　　199

10.3 制作歌曲MV：《音乐小短片》　　　　201

　　10.3.1　用剪映电脑版制作　　　　　201

　　10.3.2　用剪映手机版制作　　　　　204

课后实训：电影解说视频配音　　　　　　207

附录　剪映快捷键大全　　　　　209

第1章 入门：音频行业的基础知识

在学习剪映的音频剪辑操作之前，我们先来了解一下音频的基础知识，包括声学理论、声音与声波、声音的类别、模拟与数字音频技术、数字音频硬件等。掌握这些基础知识以后，可以帮助读者更好地学习音频的剪辑和处理技巧。

1.1 了解声学理论

声音是一种看不见、摸不着的东西，主要通过空气传播，如说话的声音、短视频的背景歌声、钢琴和二胡的弹奏声等，借助空气传到人的耳朵里，我们才能听到这些声音。本节将向大家介绍声音的三要素、声音的波动现象、人耳的构造及听觉效应等内容。

1.1.1 声音的三要素

人耳对不同强度、不同频率的声音的听觉范围称为声域。在人耳的声域范围内，声音听觉心理的主观感受主要有响度、音调、音色等特征，以及掩蔽效应、高频定位等特性。其中，响度、音高和音色称为声音的三要素，分别对应声音的强弱、高低和品质。

接下来，我们通过直观量化的方式学习声音的三要素，如图1-1所示。

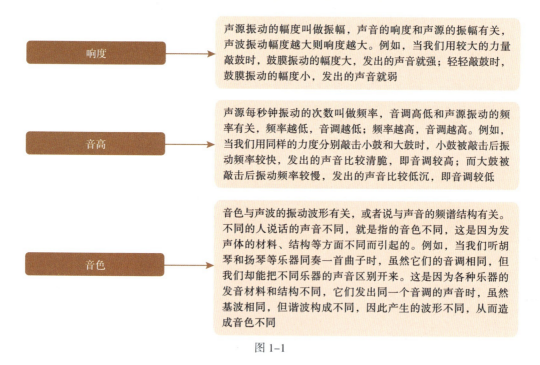

图 1-1

1.1.2 声音的波动现象

我们通常将产生振动的发声物体称为声源体，当一个声源体产生振动时，振动的能量会以波纹状向四周扩散，这就是音波。声音的音波有高有低，有快有慢。在声音的属性中，主要通过声音的频率和振幅来展现和描述音波的属性，声音中的频率大小与声音的音高对应，振幅与声音的响度对应。

所以，在平常听到的所有声音中，它是包含了声音频率在内的。一般人的耳朵可以听到的声音频率范围在 20 赫兹到 2 万赫兹之间，某些动物的耳朵可以听到高达 17 万赫兹的声音，海里的某些动物还可以听到 15 赫兹到 35 赫兹范围内的小声音。

图 1-2 所示为以波浪线的形式表现声音频率振动的波形图，波形的零点线表示静止中的空气压力，当声音波动由停止状态到达最低点时，代表空气中的压力较低；当声音波动为振动状态到达最高点时，代表空气中的压力较高。

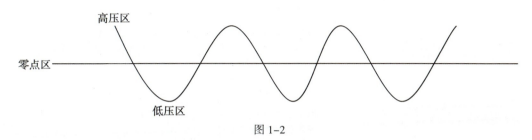

图 1-2

在音频波形图中，各部分的含义如表 1-1 所示。

表 1-1

名称	含义
零点线	在声音波形图中，零点线是指在外界大气压力的正常状态下，音频声音所指的基准线。当声音的波形与零点线相交时，表示没有任何声音，即静音
高压区	在声音波形图中，高压区中的声波是指空气中的压力比外界大气的气压要高很多
低压区	在声音波形图中，低压区中的声波是指空气中的压力比外界大气的气压要低很多

1.1.3 人耳的构造及听觉效应

人耳是由外耳、中耳和内耳 3 部分构成的，各部分具有不同的作用共同来实现人的听觉，如图 1-3 所示。

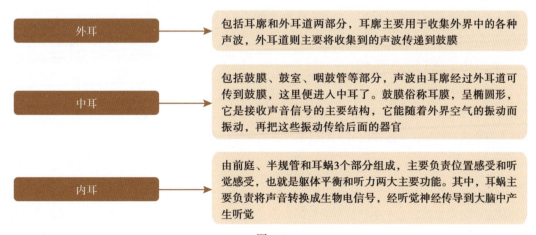

图 1-3

人耳具备 7 大听觉感知效应，如图 1-4 所示。

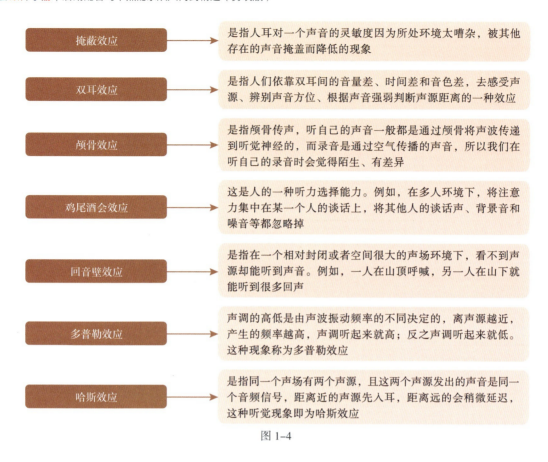

图 1-4

1.2 了解声音与声波

任何物体完成由静态到动态的转变后,都会使人听到声音,发出这种声音的物体就是声音的起源,它的传播形式主要是通过声波进行的。本节主要向读者详细介绍声音与声波的一些基础知识。

1.2.1 认识声压级与声强级

声音压力是指物体通过振动发出的声音引起的空气逾量压强,可以理解为声压是指声波存在时的空气压强减去没有声波时的空气压强而得到的结果,它的单位称为帕(Pa)。

 通常情况下,我们以人类的耳朵能听到的最低值为参考的客观相对值,来计算声压级和声强级参数。

声强是指声波平均面积上产生的能量密度的大小,它以瓦/米2(w/m^2)为单位。人的耳朵能听到的能量数值大概在 1013 : 1,人对声音强弱的感觉大体上与有效声压值或声强值的对数成比例。为了能方便计算,部分学术专家把声压有效值和声强值取对数来表示声音的强弱,这种用来表示声音强弱的参数称之为声压级(dB)或声强级(dB),如表 1-2 所示。

表 1-2

名称	含义	计算方式
声压级	声压级（dB）用两个声压比对数值的20倍来描述	$L_p = SPL = 20 \lg P_1/P_0$ $P_1 =$ 被测声压值 $P_0 =$ 参考声压值 $= 0.00002$ Pa（人耳所能听到的最低声压值）
声强级	声强级（dB）用两个声强比对数值的10倍来描述	$LI = SIL = 10 \lg I_1/I_0$ $I_1 =$ 被测声强值 $I_0 =$ 参考声强值 $= 10^{-12}$ w/m² （人耳所能感受到的最低声强值）

1.2.2 认识声波的基本参数

对声波的描述主要使用多个物理参数来表示，如分贝、频率、振幅、波长、周期、相位，具体介绍如下。

1. 分贝

分贝是用来表示声音强度的单位，所谓分贝是指两个相同的物理量（例如 A_1 和 A_0）之比取以10为底的对数并乘以10（或20）。分贝的计算公式为 $N = 10\lg(A_1/A_0)$。

其中，分贝符号为dB，它是无量纲的。式中 A_0 是基准量（或参考量），A_1 是被量度量。被量度量和基准量之比取对数，这对数值称为被量度量的"级"。亦即用对数标度时，所得到的是比值，它代表被量度量比基准量高出多少"级"。

2. 频率

声音中的频率是用赫兹（Hz）来作为测量单位的，它常用来代表物体以秒为单位所振动的数量，如1000Hz的波形每秒有1000个振动周期。因此，声音的频率越高，音调就会越高。

3. 振幅

振幅是物体通过产生振动而离开零点线位置的距离，它表示了物体振动时所产生的幅度的大小和振动的强弱，如图1-5所示。

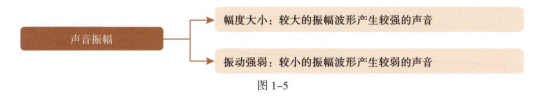

图 1-5

4. 波长

声音中的波长是指沿声波传播方向的长度，即振动一个周期声音所传播的距离，或在波形上相位相同的相邻两点间的距离，记为 λ，单位为m。它可以用相邻两个波峰或波谷之间的距离来表示，其公式为：速度/频率 = 波长。

5. 周期

声音中的周期是指声音每振动一次所经历的时间长度，它的单位为s，即从零点线位置到高压区再到低压区，最后以相同的方向返回原点所需的时间。

6. 相位

相位是描述信号波形变化的变量，通常以度作为单位，信号波形经常以周期的方式进行变化，具体运动方式如下。

- 360°：表示信号波循环一周，回到零点。
- 90°：表示信号波处于波峰位置。
- 180°：表示信号波第一次回到零点。
- 270°：表示信号波处于波谷位置。

1.2.3 认识音色包络

音色包络是指某一种乐器特有的强度随时间变化的一种形态，一般由4个阶段组成，分别为起音、持续、衰落以及释音。

- 起音：起音也称为声建立，指声音起始阶段迅速增强的变化形态。
- 持续：描述声建立期之后声音的周期性增减形态。
- 衰落：指声音受到空气阻尼强度开始衰落的变化形态。
- 释音：指声音消失过程中的变化形态。

1.3 了解声音的类别

随着物理声学研究的深入和技术手段的完善，科学家们发现人的主观听觉与声音的物理特性是有所差异的，并由此发展出生理声学、心理声学和音乐声学。本节主要向读者介绍掌握声音的主观听觉以及声音类别等相关知识。

1.3.1 认识响度级与响度

在前面的知识点中，详细介绍了声压与声强，它们分别表示了声音的客观参量。为了表达人的听觉对声音强弱的感受特点，这里需要引入听觉感受的响度级与响度两个概念。这样，就把声音强弱的客观尺度与在此声音刺激下主观感受的强弱联系起来了。

响度是人的耳朵判别声音由弱到强的强度等级概念，它不仅取决于声音的强度（如声压级），还与它的频率及波形有关。

响度级是建立在两个声音主观比较的基础上，响度级用LN表示，单位是"方"。根据相关实验得到，

响度级每改变 10 方，响度将加倍或减半。响度级的合成不能直接相加，而响度则可以相加。

1.3.2 认识频率与音高

人们一般认为声音的大小和高低是通过声音的频率高低展现出来的，在声音中这种概念被称之为"音高"。两个不同频率的声音文件进行对比时，决定他们的是比值参数，而不是差值参数。音阶频率对照表如表 1-3 所示。

表 1-3

音阶		频率			
唱名	音名	Octave0	Octave1	Octave2	Octave3
Do	C	262	523	1047	2093
	Db	277	554	1109	2217
Re	D	294	587	1175	2349
	Eb	311	622	1245	2489
Mi	E	330	659	1329	2639
Fa	F	349	698	1397	2794
	Gb	370	740	1480	2960
Sol	G	392	784	1568	3136
	Ab	415	831	1661	3322
La	A	440	880	1760	3520
	Bb	466	923	1865	3729
Si	B	494	988	1976	3951

　　用户使用剪映等软件对音乐进行剪辑操作时，音乐的开头部分和结束部分基本都处于无声状态，它们都在零点线的位置，因此听不到任何声音，如果用户对该区域进行相应的编辑和剪辑操作，对原音频文件的影响也不会很大，而且可以使音乐的播放更加流畅。
　　当用户对一段音乐进行编辑处理时，可以对起始点和结束点位置的零点线区域进行删除操作，这样可以在不破坏音频文件的同时缩短音乐的播放时间。

1.3.3 认识谐波与泛音

谐波和泛音所指的是同一种声学现象，因为分支学科的不同，物理声学中的"谐波"在音乐声学中称为"泛音"。

简单来说，通常乐器在发音时，其弦或空气柱的整体振动会发出较强的音，即基音。同时，还会在弦长或空气柱长的 1/2、1/3、1/4、1/5 等处发出较弱的音，即泛音。泛音是基音的 2 倍、3 倍、4 倍、5 倍等各次谐波，并由此构成了一个泛音列。

1.3.4 认识音色与音质

音色的不同取决于不同的泛音。所有能发声的物体发出的声音，除了一个基音外，还有许多不同频率（振动的速度）的泛音伴随，正是这些泛音决定了其不同的音色，使人能辨别出是不同的乐器，甚至不同的人发出的声音。不同的人即使说相同的话也有不同的音色，因此可以根据音色辨别不同的人。

1. 音色

音乐中的音色效果最能触动人们的听觉器官，是吸引听众最重要的元素。音乐中包括现实性音色和非现实性音色：现实性音色是指人的声音音色和演奏乐器的音色，是实实在在的声音；而对于非现实性音色，则是指在音乐软件中通过相关功能制作出来的 MIDI 电子乐器的声音，是一种虚拟的音色，如剪映中的各种音效，如图 1-6 所示。

图 1-6

2. 音质

音质是指声音通过一些音响设备播放出来，其音频质量的客观指标和主观感受。图 1-7 所示为音质的起源与展现形式。

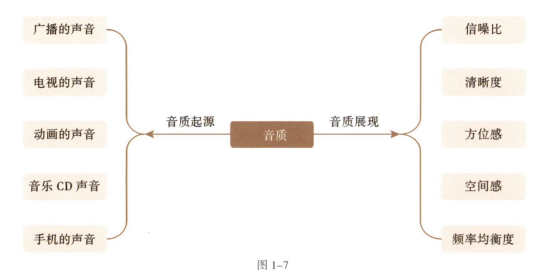

图 1-7

1.4 了解模拟与数字音频技术

随着经济和生产力的不断发展，记录和处理音频信号的方式越来越复杂，因此部分专家学者开发出了各种模拟音频技术和数字音频技术。在这两种技术中，信号的波形、传输方式和存储媒介是完全不同的。本节主要向读者介绍各种模拟音频技术与数字音频技术的相关知识。

1.4.1 认识音频信号

音频信号是指带有语音、音乐和音效的有规律的声波的频率与幅度变化的信息载体。根据声波的特征，可把音频信号分类为规则音频和不规则声音。其中规则音频又可以分为语音、音乐和音效。规则音频是一种连续变化的模拟信号，可用一条连续的曲线来表示，称为声波。声波或正弦波有 3 个重要参数，即频率、幅度和相位，这也就决定了音频信号的特征。

其中，频率是指每秒钟信号变化的次数。人对声音频率的感觉表现为音调的高低，在音乐中称为音高。音调正是由频率决定的。

人耳对于声音细节的分辨只有在强度适中时才最灵敏。人的听觉响应与强度成对数关系。一般的人只能察觉出 3 分贝的音强变化，再细分则没有太多意义。我们常用音量来描述音强，以分贝（dB = 20log）为单位。在处理音频信号时，绝对强度可以放大，但其相对强度更有意义，一般用动态范围定义：动态范围 = 20 × log（信号的最大强度 / 信号的最小强度）。

电台等由于其自办频道的广告、新闻、广播剧、歌曲和转播节目等音频信号电平大小不一，导致节目播出时，音频信号忽大忽小，严重影响用户的收听效果。在电台转播时，由于传输距离等原因，在信号的输出端也存在信号大小不一的现象。

过去，对大音频信号通常采用限幅方式，即对大信号进行限幅输出，小信号则不予处理。这样，当音频信号过小时，用户通常会自行调节音量，从而影响用户的收听效果。随着电子技术、计算机技术和通信技术的迅猛发展，数字信号处理技术已广泛地深入人们生活的各个领域。

其中，语音处理是数字信号处理最活跃的研究方向之一，在 IP 电话（简称 VoIP，源自英语 Voiceover Internet Protocol，又名宽带电话或网络电话）和多媒体通信中得到广泛应用。

语音处理可采用通用数字信号处理器（Digital Signal Processing，简称 DSP）和现场可编程门阵列（Field Programmable Gate Array，简称 FPGA）实现，其中 DSP 具有实现简便、程序可移植性强、处理速度快等优点。在 DSP 的基础上对音频信号做 AGC（Automatic Generation Control，自动电平控制）算法处理，可以使输出电平保持在一定范围内，能够解决不同节目音频不均衡等问题。

1.4.2 模拟音频技术的发展和特点

模拟音频技术的诞生，一共经历了多个阶段，下面简单向读者进行介绍。

（1）1857 年，法国发明家斯科特（Scott）根据人类耳鼓膜随声波振动的现象发明了声波振记器，

它是在实验室研究声学时发明的,这是最早的记录声音的仪器。这项装置通过转动的柱面上的一层膜,来记录声波振动留下的痕迹,并测定一个音调的频率,可用于声音及语言的研究。图1-8所示为斯科特发明的声波振记器。

图1-8

(2)1877年,被誉为"世界发明大王"的托马斯·阿尔瓦·爱迪生(Thomas Alva Edison)发明了一种录音装置,他将声波转换成金属针的振动,同时转动圆筒的摇把,随着声音强弱高低的不同,金属针可以将波形在圆筒的锡箔上刻录出深浅不一的沟纹。当金属针再次沿着刻录的轨迹运行时,便可以重新发出留下的声音。

(3)1885年,美国发明家奇切斯特·贝尔(Chichester Bell)和查尔斯·吞特(Charles Dent)发明了用涂有蜡层的圆形卡纸板来录音的留声机装置。

(4)1887年,旅美德国人伯利纳(Emil·Berliner)成功研制了蝶形唱片和平面式留声机。

(5)1888年,爱迪生又把留声机上的大圆筒和小曲柄改进成类似时钟发条的装置,改为由马达带动一个薄薄的蜡制大圆盘转动的样式,大大增强了声音播放的稳定性。

(6)1895年,爱迪生成立了国家留声机公司(National Phonograph Company),生产并销售这种用发条驱动的留声机,此后留声机才得以普及。同年,德裔美国发明家艾米利·伯林纳(Emile Berliner)推出了一款新的留声机,使用扁圆形涂蜡锌版作为播放和录音的媒体,同时也可以制成母版进行复制,从而大大增加了唱片商业化量产的可能性。

(7)1891年,伯林纳研制成功了以虫胶(也称洋乾漆)为原料的唱片,并发明了制作唱片的方法,唱片工业由此开始了历史性的起点。

(8)在20世纪最初的10年中,留声机和唱片得到了快速普及。虽然当时的留声机产生的音质还很差,但毕竟是第一次把音乐从音乐厅传播到人们的家中,这表明了机械方式的模拟音频技术正在走向实用化。

模拟音频是一种对声音波形进行1:1比例记载和传输的信号表现方式,它的波形是连续的,可以用机械、磁性、电子或光学形式来表现。模拟音频信号的振幅除了可以通过电压与位移(如留声机和模拟光学声迹)的直接模拟来表现外,还可以通过信号电压与磁通量强度(模拟磁带录音)的直接模拟来表现。

模拟音频也可以用调频方式使信号被载频或被解调,因为不管是在调制还是在解调周期内,其信号仍保持模拟形态。

模拟音频技术反映了真实的声音波形,不仅技术成熟,而且声音温暖、动听,尤其在声/电能相互转换的功能(拾音与还音)方面是其他技术无法替代的,直到今天还在使用。但它是工业化时代的产物,在记录、编辑和传输时受到很多技术本身的限制,主要缺点是动态范围小、信号/噪声比较差、音频信号编辑十分不便以及设备复杂昂贵等,尤其是其薄弱的信息承载能力,无疑是一个致命的弱点。

1.4.3 数字音频技术的发展和特点

数字音频技术的诞生也经历了多个阶段,下面简单向读者进行介绍。

（1）1928年，美国物理学家奈奎斯特（Harry Nyquist）通过实验首次提出这样的观点：在进行模拟信号转换为数字信号的过程中，当采样频率大于信号中最高频率的两倍时，采样之后的数字信号可以完整地保留原信号中的信息。由于奈奎斯特是最先发现采样规律的科学家，因此采样定理也被称为"奈奎斯特定理"。

（2）1933年，苏联工程师科捷利尼科夫（KoTenUHHxos, AnexcaH,qp IIeTpo- sHy）首次用公式严格地表述了这一定理，因此在苏联文献中称为"科捷利尼科夫采样定理"。

（3）1948年，信息论的创始人克劳德·艾尔伍德·香农（Claude Elwood Shannon）对这一定理加以明确说明，并正式作为定理引用，因此在许多文献中又称为"香农采样定理"。

（4）直到20世纪70年代晚期，数字音频技术才逐渐成熟起来，第一代数字音频媒体CD（Compact Disk，激光唱片、光盘）于1982年开始推向消费者市场，得以普及使用。

（5）20世纪90年代，国外学者尼古拉斯·尼葛洛庞帝（Nicholas Negroponte）、比尔·盖茨（Bill Gates）等人的著作，对未来数字时代中的人类生存与发展之路进行了解说，阐述了独特的观点，同时也指明了现代数字音频技术的发展方向。

由于数字音频电路一旦过载就会产生无法消除的数字噪音，所以数字音频系统中所有的信号必须保持在某种基准电平值以下。在数字音频电路中表述音频信号的大小，除了继续沿用了电平（dB）这一参量外，还使用了dBFS（数字音频信号编码电平）这一特殊参量。图1-9所示为剪映中的音量调节操作，即采用dB作为单位。

图 1-9

数字音频技术提高了声音记录过程中的动态范围和信噪比，保证了声音的复制与无损重放，提高了声音传输过程中的抗干扰能力，同时也便于声音的加密处理，并且在编辑处理声音以及与其他媒体的结合上更加方便。因此，数字音频技术逐渐成为当代声音处理领域中的主流技术。

1.4.4 音频信号的数字化技术

声音的数字化需要经历3个阶段，分别是采样、量化和编码，下面带大家详细了解其内容。

1. 采样

采样是指按照固定的时间间隔（即采样频率）抽取模拟信号的值。采样频率是指音频信号采样时每秒的数字快照数量，这个速度决定了一个音频文件的频率范围（或称为频响带宽）。采样频率越高，数

字音频的波形越接近原来的模拟波形；采样频率越低，数字音频的波形越容易被扭曲，从而背离原始音频，造成频率失真。

2. 量化

所谓数字音频的量化，是指按照一定的数值量，把经过采样得到的瞬时幅度值离散化。这个规定的数值量称为位深度，也称为量化精度或量化比特数，它决定了数字音频的动态范围。较高的位深度可以提供更多可能性的振幅值，从而产生更大的动态范围和更高的信号噪声比，有助于提高信号的保真度。

采用16 bit（位）位深度的数字音频是最常见的，它能达到CD音质，但有些Hi-Fi（High-Fidelity，高保真）音频系统使用32 bit（位）的位深度，而在有些对音质要求较低的场合，如网络电话，也可能使用8 bit（位）的位深度。不同的数字音频位深度对应的声音品质如表1-4所示。

表1-4

位深度	质量级别	振幅值	动态范围
8 位	电话音频	256	48 dB
16 位	CD 音频	65 536	96 dB
24 位	DVD（Digital Video Disc，高密度数字视频光盘）音频	16 777 216	144 dB
32 位	最好	4 294 967 296	192 dB

3. 编码

编码是声音数字化的最后一步。其实声音模拟信号经过采样和量化后已经变成了数字形式，但为了便于对音频进行加密、编辑处理以及与其他媒体的结合，我们需要对它进行编码，以减少数据量。

1.4.5 数字音频压缩技术

因为音频信号数字化以后需要很大的存储容量来存放，所以很早就有人开始研究音频信号的压缩问题。例如，在剪映的"导出"对话框中，有一个"编码"选项，就是用来设置数字信号的压缩方式，如图1-10所示。其中，H.264是一种高度压缩数字视频编解码器标准，而HEVC（High Efficiency Video Coding，高效率视频编码）则是一种用来扩充H.264编码标准的新视频压缩标准，目前已正式成为国际标准。

音频信号的压缩不同于计算机中二进制信号的压缩，在计算机中，二进制信号的压缩必须是无损的。也就是说，信号经过压缩和解压缩以后，必须和原来的信号完全一样，不能有一个比特的错误，这种压缩称为无损压缩。

但是，音频信号的压缩就不一样了，它的压缩可以是有损的，只要压缩以后的声音和原来的声音听上去一样就可以了。因为人的耳朵对某些失真并不灵敏，所以音频信号压缩时的潜力就比较大，也就是压缩的比例可以很大。

图 1-10

音频信号在采用各种标准的无损压缩时,其压缩比顶多可以达到1.4倍,但在采用有损压缩时其压缩比就可以很高。

1.4.6 信源编码与调制技术

信源编码是以提高通信有效性为目的,为了减少或消除信源剩余度而进行的信源符号序列变换。其作用有两个,一是数据压缩;二是可以将信源的模拟信号转化成数字信号,实现模拟信号的数字化传输。

那么,什么是信源编码呢?

简而言之,在数字信号的传输过程中,如果出现差错或者干扰,会使接收端产生图像跳跃、不连续等现象,而信源编码就是对传输的数字信号进行纠错、检错,提高系统的可靠性,增强抵御干扰的能力和纠错的能力。信源编码技术的主要优点如下。

- 提高信号的传输质量。
- 便于处理,适合大规模集成。
- 使用灵活,便于多种媒体(视频、音频、文字、数据)相结合应用。
- 易于加密。
- 可靠性高、体积功耗小。
- 成本较低。

有效性和可靠性是信源传输性能中的两个主要指标,而信源编码的调制技术则是传输性能中的关键技术之一。由信源直接生成的信号叫基带信号,调制传输就是用基带信号对载波波形的某个参数进行控制,形成适合于线路传送的信号。

当已调制信号到达接收端时再进行解调,即将经过调制器变换过的模拟信号去掉载波恢复成原来的基带信号,这就是整个信源编码的调制技术。

1.5 了解数字音频硬件

数字音频技术中的硬件设备属于物理装置,硬件技术是数字音频技术中有形的部分,数字化技术的诞生都是从硬件的开发与发展开始的。本节主要向读者介绍多种数字音频硬件设备的相关基础知识。

1.5.1 了解拾音设备

拾音设备主要是用来收集声音的设备,这些声音包括说话声、清唱声、合唱声以及演奏乐器声等。拾音设备是指麦克风(话筒)设备,它主要是将声音的振动信号转换为电信号。麦克风的种类有很多,主要类型如图1-11所示。

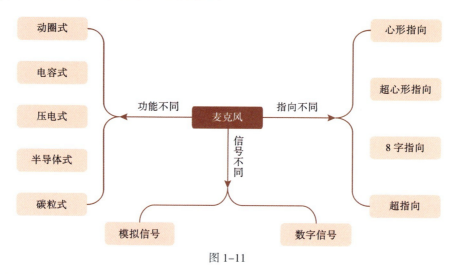

图 1-11

在音乐制作的专业领域中,使用最为广泛的是动圈式和电容式两种麦克风类型,下面向读者简单介绍这两种麦克风的相关知识。

1. 动圈式麦克风

动圈式麦克风是指由磁场中运动的导体产生电信号的话筒,是由振膜带动线圈振动,从而使在磁场中的线圈生成感应电流。动圈式麦克风有 4 个特点,如图 1-12 所示。

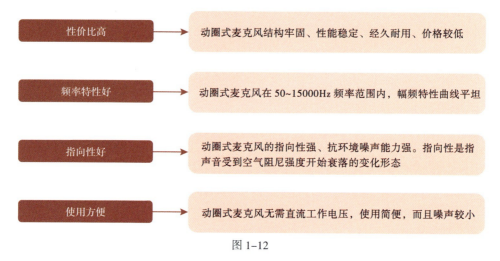

图 1-12

由于动圈式麦克风有这么多的优点,因此它常被用于现场人声和大声压级声源的拾音(收集声音)。常见的动圈式麦克风如图 1-13 所示。其中,XLR 接头俗称卡侬接头(Cannon),最初端子为 Cannon X 系列,之后加入了弹簧锁(Latch)升级为 Cannon XL 系列,接着在端子接触面以橡胶包着(Rubber),因此缩写为 XLR。

2. 电容式麦克风

电容式麦克风的振膜就是电容器的一个电极,当振膜振动,振膜和固定的后极板间的距离跟着变化,就产生了可变电容量,这个可变电容量和麦克风本身所带的前置放大器一起产生了信号电压。电容式麦克风有许多的优点,但也有自身的不足和缺点,如图 1-14 所示。

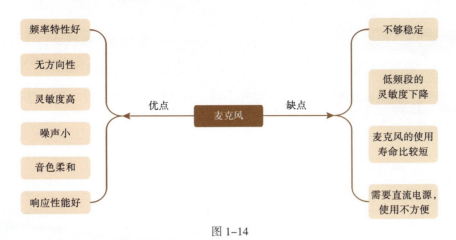

图 1-14

电容式麦克风中有前置放大器，所以需要一个电源，这个电源一般是放在麦克风之外的，除了供给电容器振膜的极化电压外，也为前置放大器的电子管或晶体管供给必要的电压，一般称它为幻象电源。

由于有了前置放大器，所以电容式麦克风相对要灵敏一些，在使用时需要一些附属设备，如防震架（一般会随麦克风赠送）、防风罩、防喷罩、优质的话筒架等。常见的电容式麦克风及其性能如图 1-15 所示。

图 1-15

 如今，市场上还有一种无线麦克风，该话筒调谐在 88~108MHz 调频波段，发射距离为 30 米左右，可以用于调频收音机的接收，而且拾音效果也非常好，声音清晰无杂质。

1.5.2 了解信号转换设备

模拟/数字音频信号转换设备主要是指声卡，声卡的主要功能是实现模拟信号与数字信号的互换：一方面，它可以把来自传声器、磁带和合成器等外部模拟音频信号转换为数字信号传输到计算机中；另一方面，它也可以将存储在计算机硬盘上的音频数据转换为模拟信号输出到耳机、扬声器和磁带等外部模拟设备中。

声卡的模拟/数字转换质量直接决定了数字音频的质量，因此拥有一块品质优良的声卡对于数字音频编辑制作来说十分重要。专业声卡可分为板卡式和外置式两种，如图 1-16 所示。

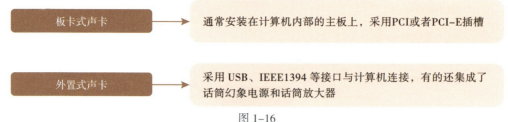

图 1-16

PCI（Peripheral Component Interconnect，外设组件互连标准）是一种新型的、同步的、高带宽的、独立于处理器的 32 位 /64 位局部总线标准，不仅适用于 intel 芯片，还适用于其他型号的处理器芯片，并能实现即插即用。PCI-E（Peripheral Component Interconnect Express，高速串行计算机扩展总线标准）与 PCI 总线采用相同的协议，并沿用了 PCI 总线的编程概念及通讯标准，但拥有更快的串行通信系统。IEEE（Institute of Electrical and Electronics Engineers，电气与电子工程师协会）1394 接口是苹果公司开发的串行标准。

图 1-17 为板卡式声卡，图 1-18 所示为外置式声卡。

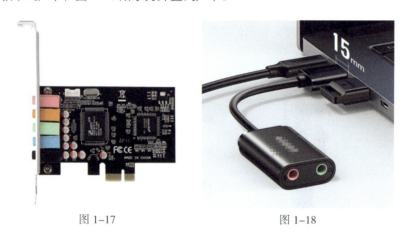

图 1-17　　　　　　　　　图 1-18

1.5.3　了解调音台

调音台又称调音控制台，它将多路输入信号进行放大、混合、分配、音质修饰和音响效果加工，是现代电台广播、舞台扩音、音响节目制作等系统中进行播送和录制节目的重要设备。调音台按信号出来方式可分为模拟式调音台和数字式调音台。

现代的数字调音台除了具备模拟调音台的一切功能外，还具备频率处理、动态处理和时间处理等外部音频处理硬件的功能，有的甚至可以录制和存储音频数据信号，变成了一种专用音频工作站。

由于数字调音台从设计思想上就是一种基于硬件的封闭系统，所以软件升级困难，更新换代缓慢，且价格十分昂贵，面对日新月异的计算机技术，它逐渐变得落伍了。现在的数字声卡加上数字音频工作站大都已经具备调音台的全部功能，并可以存储海量数据，操作更为方便，所以，小型的数字音频制作系统完全可以不配备调音台，但在某些大型的音频制作中，调音台还是系统的主要设备之一。常见的数字调音台如图 1-19 所示。

图 1-19

调音台通常分为 3 大部分：输入部分、母线部分、输出部分。母线部分把输入部分和输出部分联系起来，构成了整个调音台。图 1-19 中，AUX（Auxiliary，辅助）旋钮为辅助输出调节功能，目的在于为调音台增加一路输出通道。

1.5.4 了解数字音频工作站

数字音频工作站是一种用来处理和交换音频信息的计算机系统，是数字音频软件与计算机技术结合的产物。数字音频工作站的出现，实现了数字音频信号的记录、储存、编辑和输出一体化高效的工作环境，具有强大的功能和良好的人机交互界面，是声音制作由模拟走向数字的必由之路。

目前，用于数字音频制作的工作站主要有基于 PC 平台和基于 Mac 平台两大类型。

（1）PC（Personal Computer，个人计算机）平台：普及程度高，有丰富的硬件和软件支持，用户可进行第二次开发，扩展其功能，且具有较好的性价比，在音频编辑的专业领域和教学中得到了广泛的应用。图 1-20 所示为 PC 电脑。

（2）Mac 平台：采用一种封闭的系统，苹果公司卓越的技术确保了 Mac 音频工作站高质量的声音制作和极强的系统稳定性。但技术升级慢，价格比较昂贵，主要用在专业音频制作领域。图 1-21 所示为 Mac 电脑。

图 1-20　　　　　　　　　　　图 1-21

PC 电脑加上数字音频软件和其他必备的硬件，可以搭建一套数字音频工作站。除了台式计算机外，手提式计算机（即笔记本电脑）性能的迅速发展，使其也可以作为个人便携式音频工作站。

1.5.5 了解监听设备

由于监听回放是数字音频制作过程中验证声音质量的重要环节，是制作者进行音质评价和声音监测的主要参照，因此，监听设备所回放声音的准确与否，将直接关系到作品在制作各环节中的品质。常用的监听设备包括监听耳机和监听音箱，下面向读者进行简单介绍。

1. 监听耳机

耳机是目前年轻人使用最多的一种监听设备，它是一种超小功率的电声转换设备。由于它直接贴合于人的耳朵旁，于耳道空腔内产生声压，因此耳机的重放基本不受外界的影响。耳机的优点为：低失真、频率稳、响应快、佩戴舒适。优质的耳机具有这么多的优点，因此适合于长时间的监听使用。图1-22所示为监听耳机设备。

2. 监听音箱

音箱的作用是把音频信号转换成声源，并把声音播放出来。因为人的听觉是十分灵敏的，并且对复杂声音的音色具有很强的辨别能力，而音箱要直接与人的听觉打交道，所以它是音响系统中的重要组织部分。人的耳朵对声音音质的主观感受是评价一个音响系统好坏的最重要的标准。

专业的监听音箱与民用音箱在声音品质的取向上有很大不同：监听音箱是用于专业录音与音频制作的，注重体现声音的细节与层次，追求声音的真实再现；民用音箱更多倾向于声音的修饰美化，会掩盖声音的缺陷，其结果可能给音频制作者产生误导。图1-23所示为常见的监听音箱设备。

图1-22

图1-23

第 2 章 音乐：
背景音乐的添加方法

音频是短视频中非常重要的内容元素，选择好的背景音乐或者语音旁白，能够让你的作品不费吹灰之力就能上热门。本章不仅介绍了多种短视频背景音乐的添加方法，而且还介绍了剪映音乐库的使用技巧，帮助大家快速找到喜欢的音乐素材。

2.1 6种添加音乐的常见方法

在剪映中添加背景音乐的方法非常多，大家不仅可以选择软件推荐的热门音乐，也可以在抖音或其他平台上收藏一些喜欢的背景音乐，将其添加到自己制作的短视频作品中。

2.1.1 选择抖音推荐的热门音乐

效果展示 由于剪映是专门为抖音创作者研发的短视频剪辑软件，因此在音乐库中将抖音热门歌曲放到了前排，便于用户直接调用这些背景音乐，效果如图 2-1 所示。

图 2-1

1. 用剪映电脑版制作

剪映电脑版的操作方法如下。

步骤 01　在剪映电脑版中导入视频素材并将其添加到视频轨道中，如图 2-2 所示。

步骤 02　❶切换至"音频"功能区；❷展开"抖音"选项区；❸选择合适的背景音乐，如图 2-3 所示，即可开始在后台下载。

图 2-2　　　　　　　　　　　图 2-3

步骤 03　下载完成后，单击所选音乐中的"添加到轨道"按钮，如图2-4所示。

步骤 04　执行操作后，即可将所选音乐添加到音频轨道中，如图2-5所示。

图 2-4

图 2-5

2. 用剪映手机版制作

剪映手机版的操作方法如下。

步骤 01　在剪映手机版中导入视频素材，点击"音频"按钮，如图2-6所示。

步骤 02　执行操作后，点击"音乐"按钮，如图2-7所示。

步骤 03　进入"添加音乐"界面，如图2-8所示。

图 2-6

图 2-7

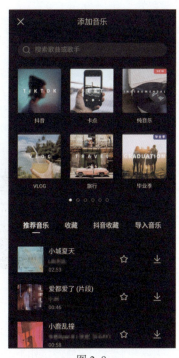

图 2-8

步骤 04　在"推荐音乐"选项卡中，选择相应的背景音乐，如图2-9所示。

步骤 05　执行操作后，即可下载并播放背景音乐，点击"使用"按钮，如图2-10所示。

步骤 06　执行操作后，即可将所选背景音乐添加到音频轨道中，如图2-11所示。

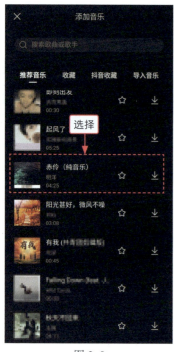 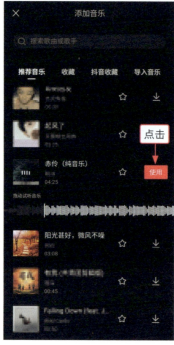 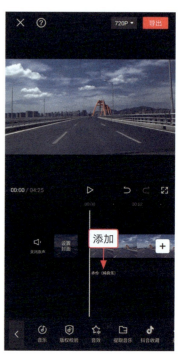

　　图 2-9　　　　　　　　图 2-10　　　　　　　　图 2-11

需要注意的是，本章最后添加的背景音乐在导出成品效果前都进行了剪辑处理，使其时长与视频素材时长一致，具体的剪辑方法大家可以参考 3.1.1 小节，因此文中不再赘述。

2.1.2　在音乐库中搜索背景音乐

效果展示　用户不仅可以直接在剪映音乐库中选择已有的背景音乐，而且还可以搜索自己喜欢的其他背景音乐，将其添加到短视频中，效果如图 2-12 所示。

图 2-12

1. 用剪映电脑版制作

剪映电脑版的操作方法如下。

步骤 01　在剪映电脑版中导入视频素材并将其添加到视频轨道中，如图 2-13 所示。

步骤 02　❶切换至"音频"功能区；❷在"音乐素材"选项卡的搜索框中输入相应的音乐名称，如图 2-14 所示。

图 2-13　　　　　　　　　　　图 2-14

步骤 03　按【Enter】键确认，单击所选音乐中的"添加到轨道"按钮⊕，如图 2-15 所示。

步骤 04　执行操作后，即可将所选音乐添加到音频轨道中，如图 2-16 所示。

图 2-15　　　　　　　　　　　图 2-16

2. 用剪映手机版制作

剪映手机版的操作方法如下。

步骤 01　在剪映手机版中导入视频素材，点击"添加音频"按钮，如图 2-17 所示。

步骤 02　执行操作后，点击"音乐"按钮，如图 2-18 所示。

步骤 03　进入"添加音乐"界面，点击搜索框，如图 2-19 所示。

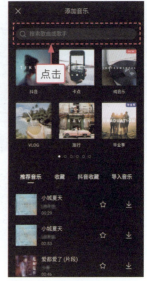

图 2-17　　　　　图 2-18　　　　　图 2-19

步骤 04　❶在搜索框中输入相应的音乐名称；❷点击"搜索"按钮，如图 2-20 所示。
步骤 05　执行操作后，选择相应的背景音乐，点击"使用"按钮，如图 2-21 所示。
步骤 06　执行操作后，即可将所选背景音乐添加到音频轨道中，如图 2-22 所示。

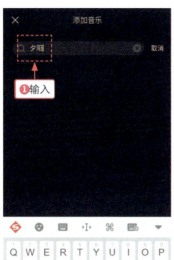

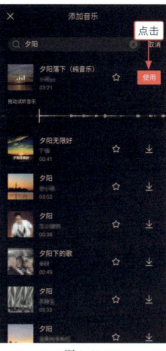

图 2-20　　　　　　　　　　图 2-21　　　　　　　　　　图 2-22

2.1.3　登录抖音号同步收藏音乐

效果展示　对于有抖音号的用户来说，可以将自己在抖音中收藏的背景音乐，直接通过剪映的"抖音收藏"功能，添加到自己的短视频中，效果如图 2-23 所示。

图 2-23

　　用户在使用抖音号登录剪映时，注意要选中"获取你在抖音内收藏的音乐列表"复选框，这样才能将抖音收藏的背景音乐同步到剪映中。

1. 用剪映电脑版制作

剪映电脑版的操作方法如下。

步骤 01　在剪映电脑版中导入视频素材并将其添加到视频轨道中，如图 2-24 所示。

步骤 02　❶ 切换至"音频"功能区；❷ 单击"抖音收藏"按钮，如图 2-25 所示。

图 2-24

图 2-25

步骤 03　在"抖音收藏"选项卡中，单击所选音乐中的"添加到轨道"按钮 ⊕ ，如图 2-26 所示。

步骤 04　执行操作后，即可将所选音乐添加到音频轨道中，如图 2-27 所示。

图 2-26

图 2-27

2. 用剪映手机版制作

剪映手机版的操作方法如下。

步骤 01　在剪映手机版中导入视频素材，依次点击"音频"按钮和"抖音收藏"按钮，如图 2-28 所示。

步骤 02　进入"添加音乐"界面，并自动切换至"抖音收藏"选项卡，选择相应的背景音乐，点击"使用"按钮，如图 2-29 所示。

步骤 03　执行操作后，即可将所选背景音乐添加到音频轨道中，如图 2-30 所示。

图 2-28　　　　　　　　图 2-29　　　　　　　　图 2-30

2.1.4　复制其他平台的音乐链接

效果展示　除了收藏抖音的背景音乐外，用户也可以在抖音、QQ 音乐等其他平台中直接复制热门 BGM（Background music 的缩写，意思为背景音乐）的链接，然后在剪映中下载该音乐，这样就无须收藏了，效果如图 2-31 所示。

图 2-31

1. 用剪映电脑版制作

剪映电脑版的操作方法如下。

步骤 01　在抖音网页版中，进入相应的短视频播放界面，❶将鼠标移至右下角的分享按钮上；❷在弹出的"分享给朋友"面板中单击复制链接按钮，如图 2-32 所示。

图 2-32

步骤 02 在剪映电脑版中导入视频素材并将其添加到视频轨道中，如图 2-33 所示。

步骤 03 ❶切换至"音频"功能区；❷单击"链接下载"按钮，如图 2-34 所示。

图 2-33

图 2-34

步骤 04 在"链接下载"选项卡中，粘贴复制的短视频链接，如图 2-35 所示。

步骤 05 单击下载按钮 ⬇，即可下载相应短视频中的音乐素材，单击"添加到轨道"按钮 ⊕，如图 2-36 所示。

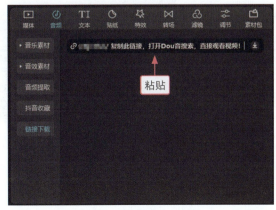

图 2-35

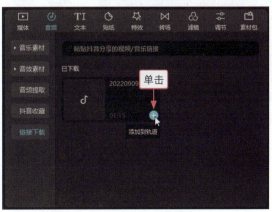

图 2-36

步骤 06　执行操作后，即可将所选音乐添加到音频轨道中，如图 2-37 所示。

图 2-37

2. 用剪映手机版制作

剪映手机版的操作方法如下。

步骤 01　在抖音中打开相应的短视频，点击分享按钮●●●，如图 2-38 所示。

步骤 02　弹出"分享给朋友"面板，点击"复制链接"按钮，如图 2-39 所示。

步骤 03　在剪映中导入视频素材，依次点击"音频"按钮和"音乐"按钮，如图 2-40 所示。

图 2-38

图 2-39　　　　图 2-40

步骤 04　进入"添加音乐"界面，切换至"导入音乐"选项卡，如图 2-41 所示。

步骤 05　❶在文本框中粘贴复制的短视频链接；❷点击下载按钮↓，如图 2-42 所示。

步骤 06　下载音乐后点击"使用"按钮，即可将其添加到音频轨道中，如图 2-43 所示。

图 2-41　　　　　　　图 2-42　　　　　　　图 2-43

2.1.5 提取其他视频的背景音乐

效果展示　如果用户看到其他背景音乐好听的短视频，也可以将其保存到电脑或手机上，并通过剪映来提取短视频中的背景音乐，将其用到自己的短视频中，效果如图 2-44 所示。

图 2-44

1. 用剪映电脑版制作

剪映电脑版的操作方法如下。

步骤 01　在剪映电脑版中导入视频素材并将其添加到视频轨道中，如图 2-45 所示。

步骤 02　❶切换至"音频"功能区；❷单击"音频提取"按钮，如图 2-46 所示。

图 2-45

图 2-46

步骤 03 在"音频提取"选项卡中,单击"导入"按钮,如图 2-47 所示。

步骤 04 弹出"请选择媒体资源"对话框,选择相应的视频素材,如图 2-48 所示。

步骤 05 单击"导入"按钮,即可将该视频的背景音乐导入至"音频提取"选项卡中,如图 2-49 所示。

步骤 06 选择背景音乐可以进行试听,单击"添加到轨道"按钮⊕,如图 2-50 所示。

图 2-47

图 2-48

图 2-49

图 2-50

步骤 07 执行操作后,即可将所选音乐添加到音频轨道中,如图 2-51 所示。

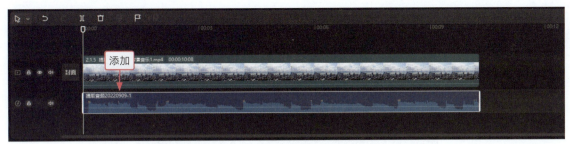

图 2-51

2. 用剪映手机版制作

剪映手机版的操作方法如下。

步骤 01 在剪映手机版中导入视频素材,依次点击"音频"按钮和"提取音乐"按钮,如图 2-52 所示。

步骤 02 进入"照片视频"界面,❶选择相应的视频素材;❷点击"仅导入视频的声音"按钮,如图 2-53 所示。

步骤 03 执行操作后,即可提取该视频的背景音乐,并将其添加到音频轨道中,如图 2-54 所示。

图 2-52

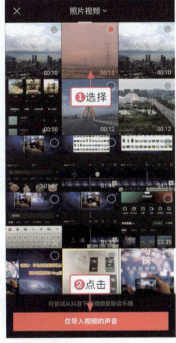

图 2-53

图 2-54

2.1.6 使用已下载好的本地音乐

效果展示 用户可以在网络上下载一些喜欢的音乐文件,保存到电脑或手机上,然后通过剪映将这些本地音乐文件添加到视频中作为背景音乐,效果如图 2-55 所示。

图 2-55

1. 用剪映电脑版制作

剪映电脑版的操作方法如下。

步骤 01　在剪映电脑版中导入视频素材并将其添加到视频轨道中，如图 2-56 所示。

步骤 02　❶切换至"音频"功能区中的"音频提取"选项卡；❷单击"导入"按钮，如图 2-57 所示。

图 2-56

图 2-57

步骤 03　弹出"请选择媒体资源"对话框，选择相应的音频素材，如图 2-58 所示。

步骤 04　单击"导入"按钮，即可将该音频素材导入至"音频提取"选项卡中，如图 2-59 所示。

图 2-58

图 2-59

· 第 2 章 · 音乐：背景音乐的添加方法

将音频素材提取到剪映中，系统会根据当前的日期和顺序对音频文件进行命名。

步骤 05 选择背景音乐可以进行试听，单击"添加到轨道"按钮 ⊕ ，如图 2-60 所示。

步骤 06 执行操作后，即可将所选音乐添加到音频轨道中，如图 2-61 所示。

图 2-60

图 2-61

2. 用剪映手机版制作

剪映手机版的操作方法如下。

步骤 01 在剪映手机版中导入视频素材，依次点击"音频"按钮和"音乐"按钮，如图 2-62 所示。

步骤 02 进入"添加音乐"界面，❶切换至"导入音乐"选项卡；❷点击"本地音乐"按钮；❸点击相应音频素材右侧的"使用"按钮，如图 2-63 所示。

步骤 03 执行操作后，即可将其添加到音频轨道中，如图 2-64 所示。

图 2-62

图 2-63

图 2-64

033

2.2 添加音乐库中的背景音乐

剪映具有非常丰富的背景音乐曲库,而且进行了十分细致的分类,用户可以根据自己的视频内容或主题来快速选择合适的背景音乐。

2.2.1 添加纯音乐效果

效果展示 纯音乐是指不包含填词的音乐,主要通过纯粹优美的音乐来传达情感,同时还可以通过优美的曲调来展现出美妙的意境和氛围,效果如图 2-65 所示。

图 2-65

1. 用剪映电脑版制作

剪映电脑版的操作方法如下。

步骤 01 在剪映电脑版中导入视频素材并将其添加到视频轨道中，如图 2-66 所示。

步骤 02 ❶切换至"音频"功能区；❷在"音乐素材"列表框中选择"纯音乐"选项，如图 2-67 所示。

图 2-66

图 2-67

步骤 03 执行操作后，在展开的"纯音乐"选项区中，选择相应的音乐并进行试听，如图 2-68 所示。

步骤 04 单击所选音乐中的"添加到轨道"按钮，如图 2-69 所示。

图 2-68

图 2-69

步骤 05 执行操作后，即可将所选音乐添加到音频轨道中，如图 2-70 所示。

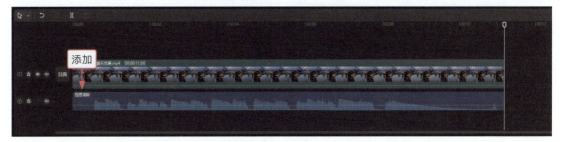

图 2-70

2. 用剪映手机版制作

剪映手机版的操作方法如下。

步骤 01 在剪映手机版中导入视频素材，依次点击"音频"按钮和"音乐"按钮，如图 2-71 所示。
步骤 02 进入"添加音乐"界面，选择"纯音乐"选项，如图 2-72 所示。
步骤 03 执行操作后，进入"纯音乐"界面，选择相应的纯音乐，点击"使用"按钮，如图 2-73 所示，即可将其添加到音频轨道中。

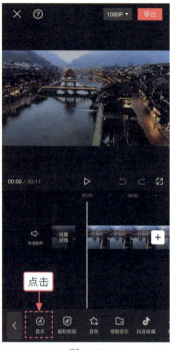
图 2-71

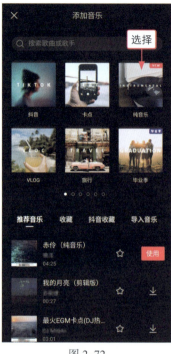
图 2-72

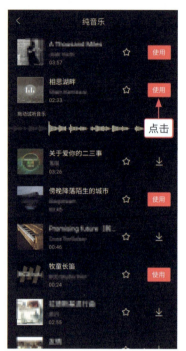
图 2-73

2.2.2 添加 VLOG 音乐效果

效果展示 VLOG（全称为 Video Blog 或 Video Log）是一种视频记录的博客类型，又称为视频博客、视频网络日志，效果如图 2-74 所示。

图 2-74

1. 用剪映电脑版制作

剪映电脑版的操作方法如下。

步骤 01　在剪映电脑版中导入视频素材并将其添加到视频轨道中,如图 2-75 所示。

步骤 02　❶切换至"音频"功能区;❷在"音乐素材"列表框中选择 VLOG 选项,如图 2-76 所示。

图 2-75

图 2-76

步骤 03　展开 VLOG 选项区,选择相应的音乐并进行试听,如图 2-77 所示。

步骤 04　单击所选音乐中的"添加到轨道"按钮⊕,即可将所选音乐添加到音频轨道中,如图 2-78 所示。

图 2-77

图 2-78

2. 用剪映手机版制作

剪映手机版的操作方法如下。

步骤 01　在剪映手机版中导入视频素材,依次点击"音频"按钮和"音乐"按钮,如图 2-79 所示。

步骤 02　进入"添加音乐"界面,选择 VLOG 选项,如图 2-80 所示。

步骤 03　执行操作后,进入 VLOG 界面,选择相应的 VLOG 音乐,点击"使用"按钮,如图 2-81 所示,即可将其添加到音频轨道中。

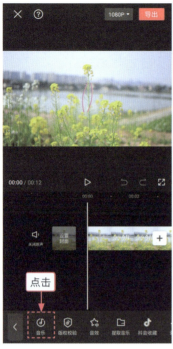
图 2-79

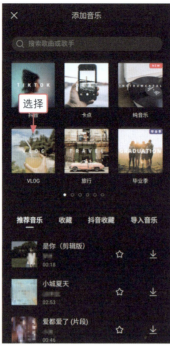
图 2-80

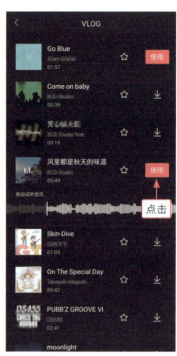
图 2-81

2.2.3 添加旅行音乐效果

效果展示 旅行的意义在于记录途中的景色和事物,在视频中添加合适的背景音乐,能够让人更有身临其境的感觉,效果如图 2-82 所示。

图 2-82

1. 用剪映电脑版制作

剪映电脑版的操作方法如下。

步骤 01　在剪映电脑版中导入视频素材并将其添加到视频轨道中，如图 2-83 所示。

步骤 02　❶切换至"音频"功能区；❷在"音乐素材"列表框中选择"旅行"选项，如图 2-84 所示。

图 2-83

图 2-84

步骤 03　展开"旅行"选项区，选择相应的音乐并进行试听，如图 2-85 所示。

步骤 04　单击所选音乐中的"添加到轨道"按钮 ⊕，即可将所选音乐添加到音频轨道中，如图 2-86 所示。

图 2-85

图 2-86

2. 用剪映手机版制作

剪映手机版的操作方法如下。

步骤 01　在剪映手机版中导入视频素材，依次点击"音频"按钮和"音乐"按钮，如图 2-87 所示。

步骤 02　进入"添加音乐"界面，选择"旅行"选项，如图 2-88 所示。

步骤 03　执行操作后，进入"旅行"界面，选择相应的音乐，点击"使用"按钮，如图 2-89 所示，即可将其添加到音频轨道中。

图 2-87　　　　　　　　图 2-88　　　　　　　　图 2-89

2.2.4　添加美食音乐效果

效果展示　美食是大家生活中常常会拍摄到的视频内容，给美食视频添加合适的背景音乐，可以让画面感更强烈，效果如图 2-90 所示。

图 2-90

1. 用剪映电脑版制作

剪映电脑版的操作方法如下。

步骤 01　在剪映电脑版中导入视频素材并将其添加到视频轨道中，如图 2-91 所示。

步骤 02　❶切换至"音频"功能区；❷在"音乐素材"列表框中选择"美食"选项，如图 2-92 所示。

图 2-91

图 2-92

步骤 03　在展开的"美食"选项区中，选择相应的音乐并进行试听，如图 2-93 所示。

步骤 04　单击所选音乐中的"添加到轨道"按钮 ⊕，即可将所选音乐添加到音频轨道中，如图 2-94 所示。

图 2-93

图 2-94

2. 用剪映手机版制作

剪映手机版的操作方法如下。

步骤 01　在剪映手机版中导入视频素材，依次点击"音频"按钮和"音乐"按钮，如图 2-95 所示。

步骤 02　进入"添加音乐"界面，向右滑动屏幕，在第 2 页菜单中选择"美食"选项，如图 2-96 所示。

步骤 03　执行操作后，进入"美食"界面，选择相应的音乐，点击"使用"按钮，如图 2-97 所示，即可将其添加到音频轨道中。

图 2-95

图 2-96

图 2-97

2.2.5 添加儿歌音乐效果

效果展示 儿歌主要用于反映儿童的生活情趣，不仅音韵流畅，而且节奏轻快、易于上口，可以让视频画面变得更加生动、有趣，效果如图 2-98 所示。

图 2-98

1. 用剪映电脑版制作

剪映电脑版的操作方法如下。

步骤 01　在剪映电脑版中导入视频素材并将其添加到视频轨道中，如图 2-99 所示。

步骤 02　❶切换至"音频"功能区；❷在"音乐素材"列表框中选择"儿歌"选项，如图 2-100 所示。

图 2-99

图 2-100

步骤 03　在展开的"儿歌"选项区中，选择相应的音乐并进行试听，如图 2-101 所示。

步骤 04　单击所选音乐中的"添加到轨道"按钮 ⊕，即可将所选音乐添加到音频轨道中，如图 2-102 所示。

图 2-101

图 2-102

2. 用剪映手机版制作

剪映手机版的操作方法如下。

步骤 01　在剪映手机版中导入视频素材，依次点击"音频"按钮和"音乐"按钮，如图 2-103 所示。

步骤 02　进入"添加音乐"界面，选择"儿歌"选项，如图 2-104 所示。

步骤 03　执行操作后，进入"儿歌"界面，选择相应的音乐，点击"使用"按钮，如图 2-105 所示，即可将其添加到音频轨道中。

图 2-103　　　　　　　　图 2-104　　　　　　　　图 2-105

2.2.6　添加动感音乐效果

效果展示　动感音乐是指节奏感强、能够带动气氛的歌曲，具有朗朗上口的旋律，能够快速被大众所熟知，从而让视频也更容易俘获人心，效果如图 2-106 所示。

图 2-106

· 第 2 章 · 音乐：背景音乐的添加方法

1. 用剪映电脑版制作

剪映电脑版的操作方法如下。

步骤 01　在剪映电脑版中导入视频素材并将其添加到视频轨道中，如图 2-107 所示。

步骤 02　❶切换至"音频"功能区；❷在"音乐素材"列表框中选择"动感"选项，如图 2-108 所示。

图 2-107　　　　　　　　　　　　图 2-108

　短视频呈现出的是一种视觉与听觉相融合的艺术美感，因此除了拍摄好看的视频画面外，配上动听的背景音乐也是很重要的。

步骤 03　展开"动感"选项区，选择相应的音乐并进行试听，如图 2-109 所示。

步骤 04　单击所选音乐中的"添加到轨道"按钮，即可将所选音乐添加到音频轨道中，如图 2-110 所示。

图 2-109　　　　　　　　　　　　图 2-110

2. 用剪映手机版制作

剪映手机版的操作方法如下。

步骤 01　在剪映手机版中导入视频素材，依次点击"音频"按钮和"音乐"按钮，如图 2-111 所示。

045

步骤 02 进入"添加音乐"界面,选择"动感"选项,如图 2-112 所示。

步骤 03 执行操作后,进入"动感"界面,选择相应的音乐,点击"使用"按钮,如图 2-113 所示,即可将其添加到音频轨道中。

图 2-111　　　　　　　　　图 2-112　　　　　　　　　图 2-113

2.2.7　添加小清新音乐效果

效果展示　小清新是一种清新唯美风格的音乐类型,能够表现出一种理想的生活方式,或者是个人憧憬的美好意境,效果如图 2-114 所示。

图 2-114

1. 用剪映电脑版制作

剪映电脑版的操作方法如下。

步骤 01 在剪映电脑版中导入视频素材并将其添加到视频轨道中,如图 2-115 所示。

步骤 02 ❶切换至"音频"功能区;❷在"音乐素材"列表框中选择"清新"选项,如图 2-116 所示。

图 2-115

图 2-116

步骤 03 展开"清新"选项区,选择相应的音乐并进行试听,如图 2-117 所示。

步骤 04 单击所选音乐中的"添加到轨道"按钮 ⊕ ,即可将所选音乐添加到音频轨道中,如图 2-118 所示。

图 2-117

图 2-118

2. 用剪映手机版制作

剪映手机版的操作方法如下。

步骤 01 在剪映手机版中导入视频素材,依次点击"音频"按钮和"音乐"按钮,如图 2-119 所示。

步骤 02 进入"添加音乐"界面,选择"清新"选项,如图 2-120 所示。

步骤 03 执行操作后,进入"清新"界面,选择相应的音乐,点击"使用"按钮,如图 2-121 所示,即可将其添加到音频轨道中。

图 2-119　　　　　　　　图 2-120　　　　　　　　图 2-121

课后实训：添加轻快背景音乐效果

效果展示　轻快背景音乐能够给人带来轻松愉快的感觉，舒服的旋律可以让人更有沉浸感，效果如图 2-122 所示。

图 2-122

本案例的主要操作步骤如下：

在剪映电脑版中导入视频素材，❶切换至"音频"功能区；❷在"音乐素材"选项卡的"轻快"选项区中单击相应音乐右下角的"添加到轨道"按钮 ⊕；❸即可将其添加到音频轨道中，如图2-123所示。

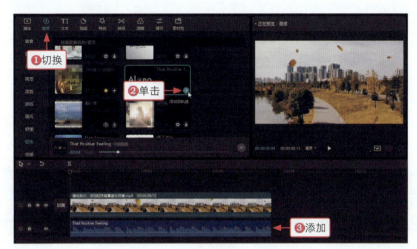

图2-123

第 3 章 剪辑：音频素材的后期处理

剪映的音频剪辑功能虽然谈不上非常强大，但对于短视频的配乐来说，已经是绰绰有余了。剪映支持多种音频格式的剪辑，同时还具有音频合并、混流、降噪、改变速率、音频剪切、设置静音等音频剪辑功能。本章主要介绍音频素材的常用后期剪辑技巧，帮助大家做出更有格调的背景音乐效果。

3.1 音频素材的基本处理

剪映是一款能够轻松处理音频文件的工具,可以快速实现分割、删除、复制、剪切、分离、停用和合并等音频编辑功能,本节将介绍具体的操作方法。

3.1.1 分割与删除音频

效果展示 使用剪映的分割音乐功能,可以将多余的背景音乐删除,使音乐与视频的时长一致,效果如图 3-1 所示。

图 3-1

1. 用剪映电脑版制作

剪映电脑版的操作方法如下。

步骤 01　在剪映电脑版中导入相应的视频素材和音频素材,如图 3-2 所示。

步骤 02　❶将视频素材添加到视频轨道中;❷将音频素材添加到音频轨道中,如图 3-3 所示。

图 3-2　　　　　　　　　图 3-3

步骤 03　拖曳时间指示器至视频素材的结束位置处,如图 3-4 所示。

步骤 04　❶在时间线面板中选择音频素材；❷在时间线面板上方单击"分割"按钮，如图3-5所示。

图 3-4

图 3-5

步骤 05　执行操作后，即可将音频素材分割为两段，且系统会自动选中后半段音频素材，单击"删除"按钮，如图3-6所示。

步骤 06　执行操作后，即可删除后半段音频素材，使视频素材与音频素材的播放时长变得一致，如图3-7所示。

图 3-6

图 3-7

2. 用剪映手机版制作

剪映手机版的操作方法如下。

步骤 01　在剪映手机版中导入相应的视频素材和音频素材，如图3-8所示。

步骤 02　❶选择音频素材；❷拖曳时间轴至视频素材的结束位置处；❸点击"分割"按钮，如图3-9所示。

步骤 03　执行操作后，即可将音频素材分割为两段，且系统会自动选中后半段音频素材，点击"删除"按钮，如图3-10所示，即可删除后半段音频素材。

• 第 3 章 • 剪辑：音频素材的后期处理

图 3-8　　　　　　　图 3-9　　　　　　　图 3-10

3.1.2　复制与剪切音频

效果展示　使用剪映的复制与剪切音频功能，可以十分方便地复制并粘贴音频素材，效果如图 3-11 所示。

图 3-11

1. 用剪映电脑版制作

剪映电脑版的操作方法如下。

步骤 01　在剪映电脑版中导入相应的视频素材和音频素材,并将其添加到对应的轨道中,如图 3-12 所示。

步骤 02　❶在音频素材上单击鼠标右键;❷在弹出的快捷菜单中选择"复制"选项,如图 3-13 所示。

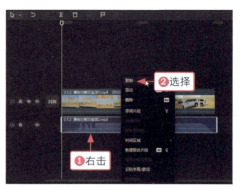

图 3-12　　　　　　　　　　　　　图 3-13

步骤 03　执行操作后,即可复制音频素材,❶在音频轨道的空白位置上单击鼠标右键;❷在弹出的快捷菜单中选择"粘贴"选项,如图 3-14 所示。

步骤 04　执行操作后,即可粘贴前面复制的音频素材,如图 3-15 所示。

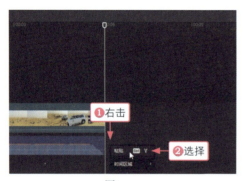
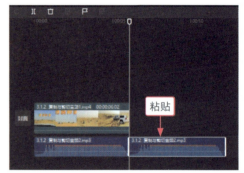

图 3-14　　　　　　　　　　　　　图 3-15

步骤 05　❶在粘贴的音频素材上单击鼠标右键;❷在弹出的快捷菜单中选择"剪切"选项,如图 3-16 所示。

步骤 06　执行操作后,即可剪切该音频素材,如图 3-17 所示。

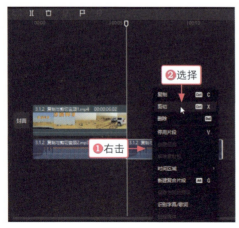

图 3-16　　　　　　　　　　　　　图 3-17

2. 用剪映手机版制作

剪映手机版只有复制音乐功能，没有剪切功能，相关的操作方法如下。

步骤 01　在剪映手机版中导入相应的视频素材和音频素材，如图 3-18 所示。

步骤 02　❶选择音频素材；❷点击"复制"按钮，如图 3-19 所示。

步骤 03　执行操作后，即可复制所选的音频素材，如图 3-20 所示。如果用户不需要该音频素材，只能点击"删除"按钮将其删除。

图 3-18

图 3-19

图 3-20

3.1.3　分离视频中的音频

效果展示　使用剪映的分离音频功能，可以轻松提取短视频中的歌曲伴奏，将其用到自己的视频素材中，效果如图 3-21 所示。

图3-21

图 3-21（续）

1. 用剪映电脑版制作

剪映电脑版的操作方法如下。

步骤 01　在剪映电脑版中导入两个视频素材，如图 3-22 所示。

步骤 02　❶将夜景视频素材添加到视频轨道中；❷将夕阳视频素材拖曳至画中画轨道中，如图 3-23 所示。

图 3-22　　　　　　　　　　　　　　图 3-23

步骤 03　❶在视频轨道中的素材上单击鼠标右键；❷在弹出的快捷菜单中选择"分离音频"选项，如图 3-24 所示。

步骤 04　执行操作后，即可将视频中的背景音乐分离出来，如图 3-25 所示。

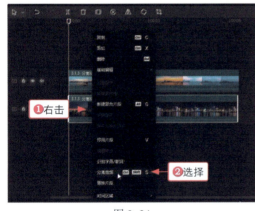
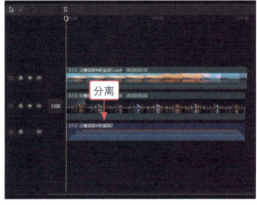

图 3-24　　　　　　　　　　　　　　图 3-25

步骤 05　❶选择视频轨道中的素材；❷单击"删除"按钮 🗑，如图 3-26 所示。

步骤 06　执行操作后，即可删除多余的视频素材，并将画中画轨道中的素材拖曳至视频轨道中，如图 3-27 所示。

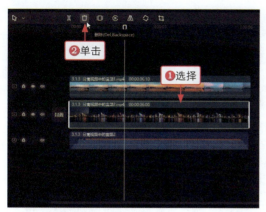
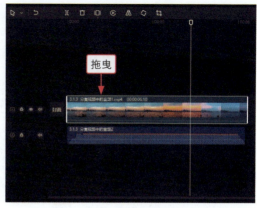

图 3-26　　　　　　　　　　　　　　图 3-27

2. 用剪映手机版制作

剪映手机版的操作方法如下。

步骤 01　在剪映手机版中导入视频素材，如图 3-28 所示。

步骤 02　❶选择视频素材；❷点击"音频分离"按钮，如图 3-29 所示。

步骤 03　执行操作后，即可将视频中的背景音乐分离出来，如图 3-30 所示。

图 3-28　　　　　　　　　图 3-29　　　　　　　　　图 3-30

步骤 04　点击添加素材按钮 + ，进入"照片视频"界面，❶选择相应的视频素材；❷点击"添加"按钮，如图 3-31 所示，即可在视频轨道的前方添加相应素材。

步骤 05　❶选择原视频素材；❷点击"删除"按钮，如图 3-32 所示。

步骤 06　执行操作后，即可删除多余的视频素材，如图 3-33 所示。

图 3-31

图 3-32

图 3-33

3.1.4 停用音频片段

效果展示 当用户不需要视频中的背景音乐片段时，可以暂时将其停用，效果如图 3-34 所示。

图 3-34

剪映电脑版的操作方法如下。

步骤 01 在剪映电脑版中导入视频素材并将其添加到视频轨道中，如图 3-35 所示。

步骤 02 将视频素材中的音频分离出来，生成音频轨道，如图 3-36 所示。

图 3-35

图 3-36

注意，剪映手机版没有停用与合并音频片段的功能，只能在电脑端操作。

步骤 03　❶在音频素材上单击鼠标右键；❷在弹出的快捷菜单中选择"停用片段"选项，如图 3-37 所示。

步骤 04　执行操作后，即可停用所选的音频片段，如图 3-38 所示。

步骤 05　❶切换至"音频"功能区；❷在"纯音乐"选项区中单击所选音乐中的"添加到轨道"按钮➕，如图 3-39 所示。

步骤 06　执行操作后，即可添加相应的音频素材，并对其进行适当剪辑，使音频时长与视频时长一致，如图 3-40 所示。

图 3-37

图 3-38

图 3-39

图 3-40

3.1.5 合并音频素材

效果展示　用户可以在剪映的音频轨道中选择多段音频素材，将其合并为一个整体，便于音频的管理，效果如图 3-41 所示。

图 3-41

剪映电脑版的操作方法如下。

步骤 01 在剪映电脑版中导入相应的视频素材和音频素材，如图 3-42 所示。

步骤 02 将视频素材添加到视频轨道中，将两个音频素材添加到同一条音频轨道中，如图 3-43 所示。

图 3-42　　　　　　　　　　　　　　图 3-43

步骤 03 ❶同时选中两个音频素材并单击鼠标右键；❷在弹出的快捷菜单中选择"新建复合片段"选项，如图 3-44 所示。

步骤 04 执行操作后，即可合并两个音频素材，如图 3-45 所示。

图 3-44　　　　　　　　　　　　　　图 3-45

3.2 音频素材的特殊处理

剪映为用户带来了操作简单的众多音频编辑功能，而且还可以实现专业处理。本节将介绍一些音频素材的特殊处理技巧，如降噪、解除、组合、预设以及版权校验等。

3.2.1 音频的降噪处理

效果展示 通过剪映的音频降噪功能，用户可以从录制的音频或者背景音乐中删除不需要的噪音和杂音，让声音变得更加纯净，效果如图 3-46 所示。

图 3-46

1. 用剪映电脑版制作

剪映电脑版的操作方法如下。

步骤 01 在剪映电脑版中导入视频素材并将其添加到视频轨道中，如图 3-47 所示。

步骤 02 将视频素材中的音频分离出来，生成音频轨道，如图 3-48 所示。

图 3-47　　　　　　　　　　　　　图 3-48

步骤 03 在时间线面板中，选择音频素材，如图 3-49 所示。

步骤 04 在"音频"操作区的"基本"选项卡中，选中"音频降噪"复选框，如图 3-50 所示，即可对音频素材进行降噪处理。

图 3-49

图 3-50

2. 用剪映手机版制作

剪映手机版的操作方法如下。

步骤 01　在剪映手机版中导入视频素材,并将音频素材分离出来,如图 3-51 所示。

步骤 02　❶选择音频素材;❷点击"降噪"按钮,如图 3-52 所示。

步骤 03　执行操作后,开启"降噪开关"功能,系统提示"已开启降噪处理",如图 3-53 所示。

图 3-51　　图 3-52

图 3-53

3.2.2　解除素材包中的音乐

效果展示　剪映中的素材包是各类素材的组合,挑选合适的素材包并进行适当的剪辑,可以更好地

匹配视频内容。同时，用户还可以解除素材包中的音乐，将其用到自己的视频中，效果如图 3-54 所示。

图 3-54

1. 用剪映电脑版制作

剪映电脑版的操作方法如下。

步骤 01　在剪映电脑版中导入视频素材并将其添加到视频轨道中，如图 3-55 所示。

步骤 02　❶切换至"素材包"功能区；❷在左侧的"素材包"列表框中选择"泛知识"选项，如图 3-56 所示。

图 3-55

图 3-56

步骤 03　在展开的"泛知识"选项区中，单击相应素材包中的"添加到轨道"按钮 ⊕，如图 3-57 所示。

步骤 04　执行操作后，即可将素材包中的元素添加到对应轨道中，如图 3-58 所示。

图 3-57

图 3-58

步骤 05 ❶在相应音频素材上单击鼠标右键;❷在弹出的快捷菜单中选择"解除素材包"选项,如图 3-59 所示。

步骤 06 执行操作后,即可解除素材包,如图 3-60 所示,单独对其中的音频进行编辑。

图 3-59

图 3-60

2. 用剪映手机版制作

剪映手机版的操作方法如下。

步骤 01 在剪映手机版中导入视频素材,点击"素材包"按钮,如图 3-61 所示。

步骤 02 执行操作后,点击"泛知识"标签,如图 3-62 所示。

步骤 03 切换至"泛知识"选项卡,选择相应的素材包,如图 3-63 所示。

图 3-61

图 3-62

图 3-63

步骤 04 添加素材包后,点击"打散"按钮,如图 3-64 所示。
步骤 05 执行操作后,即可打散素材包,可以看到生成了对应的轨道,如图 3-65 所示。
步骤 06 进入音频编辑界面,即可单独选择素材包中的音频素材,如图 3-66 所示。

图 3-64　　　　　　图 3-65　　　　　　图 3-66

3.2.3　创建音频组合

效果展示 用户可以通过剪映的组合素材功能,将多个音频素材组合到一起,便于音频素材的管理和编辑,效果如图 3-67 所示。

图 3-67

剪映电脑版的操作方法如下。

步骤 01 在剪映电脑版中导入相应的视频素材和音频素材,如图 3-68 所示。
步骤 02 将视频素材添加到视频轨道中,将两个音频素材添加到同一条音频轨道中,如图 3-69 所示。

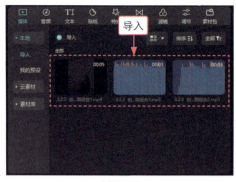
图 3-68

图 3-69

步骤 03 ❶同时选中两个音频素材并单击鼠标右键；❷在弹出的快捷菜单中选择"创建组合"选项，如图 3-70 所示。

步骤 04 执行操作后，即可组合两个音频素材，如图 3-71 所示。

图 3-70

图 3-71

组合音频与合并音频的区别在于：组合后的音频并没有完全合并到一起，有点类似于 PS 的图层组，组合里面的音频片段仍然是独立的；而合并后的音频则类似于图层的合并，是将两个音频合并为一个音频。组合后的音频可以同时移动，便于中长视频的音频处理。

3.2.4 将音频保存为预设

效果展示 用户可以通过剪映的预设功能，将常用的音频素材保存到"我的预设"选项区中，便于下次剪辑其他视频时调用该素材，效果如图 3-72 所示。

图 3-72

剪映电脑版的操作方法如下。

步骤 01　在剪映电脑版中导入相应的视频素材和音频素材,如图 3-73 所示。

步骤 02　将视频素材添加到视频轨道中,将音频素材添加到音频轨道中,如图 3-74 所示。

图 3-73

图 3-74

步骤 03　❶同时选中音频素材和视频素材并单击鼠标右键;❷在弹出的快捷菜单中选择"新建复合片段"选项,如图 3-75 所示。

步骤 04　执行操作后,即可将音频素材和视频素材合并到一条轨道中,如图 3-76 所示。

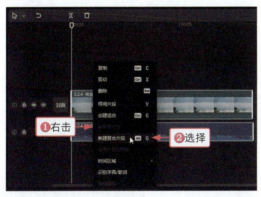
图 3-75

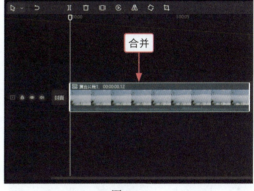
图 3-76

步骤 05　❶在视频素材上单击鼠标右键;❷在弹出的快捷菜单中选择"保存为我的预设"选项,如图 3-77 所示。

步骤 06　执行操作后,即可将其保存为预设文件,❶切换至"媒体"功能区中的"本地"选项卡;❷在"我的预设"选项区中即可看到该复合片段预设文件,如图 3-78 所示。

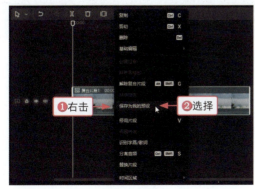
图 3-77

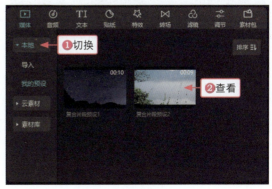
图 3-78

3.2.5 音频时间区域的设置

效果展示 用户可以设置音频的时间区域,从而仅保存该区域中的视频片段,效果如图 3-79 所示。

图 3-79

剪映电脑版的操作方法如下。

步骤 01 在剪映电脑版中导入相应的视频素材和音频素材,如图 3-80 所示。

步骤 02 ❶将视频素材添加到视频轨道中;❷将时间指示器拖曳至 00:00:05:00 位置处,如图 3-81 所示。

图 3-80 图 3-81

步骤 03 在"媒体"功能区的"导入"选项区中,单击音频文件中的"添加到轨道"按钮 ⊕,如图 3-82 所示。

步骤 04 执行操作后,即可将音频素材添加到音频轨道中的指定位置处,如图 3-83 所示。

图 3-82　　　　　　　　　　　图 3-83

步骤 05　❶在音频素材上单击鼠标右键；❷在弹出的快捷菜单中选择"时间区域"|"以片段选定区域"选项，如图 3-84 所示。

步骤 06　执行操作后，即可根据音频素材来选定时间区域，如图 3-85 所示。

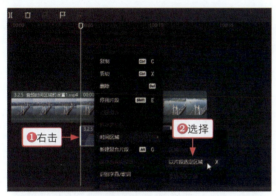

图 3-84　　　　　　　　　　　图 3-85

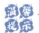　以片段选定区域后，用户还可以拖曳时间线上的区域入点和区域出点标记（蓝色竖线），来自定义调整时间区域的范围，如图 3-86 所示。

图 3-86

3.2.6　锁定音频轨道

效果展示　当用户完成音频的编辑后，可以将音频轨道锁定，这样在编辑其他元素时不会影响到背景音乐，效果如图 3-87 所示。

图 3-87

剪映电脑版的操作方法如下。

步骤 01　在剪映电脑版中导入视频素材并将其添加到视频轨道中，如图 3-88 所示。

步骤 02　将视频素材中的音频分离出来，生成音频轨道，如图 3-89 所示。

图 3-88　　　　　　　　　　　　　　图 3-89

步骤 03　在音频轨道的左侧，单击"锁定轨道"按钮，如图 3-90 所示。

步骤 04　执行操作后，即可锁定音频轨道，轨道中的音频素材无法进行其他编辑处理，如图 3-91 所示。

图 3-90　　　　　　　　　　　　　　图 3-91

3.2.7 音乐版权的校验

效果展示 剪映模板开通同步抖音影集功能后,为了尊重原创音乐以及规避侵权风险,建议用户在添加背景音乐时进行版权校验,在确定抖音拥有该音乐的版权后,此模板才有可能被同步到抖音影集中,效果如图 3-92 所示。

图 3-92

剪映手机版的操作方法如下。

步骤 01　在剪映手机版中导入相应的视频素材和音频素材,点击"音频"按钮,如图 3-93 所示。

步骤 02　执行操作后,点击"版权校验"按钮,如图 3-94 所示。

步骤 03　进入"版权校验"界面,显示音乐的校验进度,如图 3-95 所示。

图 3-93　　　　　　图 3-94　　　　　　图 3-95

步骤 04　校验结束后,提示"未通过",在"相似音乐"列表中选择相应的音乐,点击"使用"按钮,如图 3-96 所示,即可添加相似的背景音乐。

步骤 05　❶选择原音频素材;❷点击"删除"按钮,如图 3-97 所示。

步骤 06　调整相似的背景音乐的时长,使其与视频素材时长一致,如图 3-98 所示。

图 3-96　　　　　　　　图 3-97　　　　　　　　图 3-98

如果用户自己添加的背景音乐没有通过剪映的版权校验，则剪映可能会匹配相似的音乐供用户替换。如果剪映的音乐库无法推荐相似的音乐，用户还可以添加其他音乐后再次进行版权校验。

3.3　音频素材的音量调整

在剪映中，用户可以非常方便地调整音频素材的音量大小，而且还可以根据自己的需求将其设置为静音，本节将介绍具体的操作方法。

3.3.1　通过操作区调整音量

效果展示　如果背景音乐的音量过小或过大，用户可以选择音频素材后，直接在"音频"操作区中调整音量的大小，效果如图 3-99 所示。

图 3-99

图 3-99（续）

1. 用剪映电脑版制作

剪映电脑版的操作方法如下。

步骤 01 在剪映电脑版中导入视频素材并将其添加到视频轨道中，如图 3-100 所示。

步骤 02 将视频素材中的音频分离出来，生成音频轨道，如图 3-101 所示。

图 3-100　　　　　　　　　　　　图 3-101

步骤 03 在时间线面板中，选择音频素材，如图 3-102 所示。

步骤 04 在"音频"操作区的"基本"选项卡中，设置"音量"参数为 –10.0dB，如图 3-103 所示，即可调小音量。

图 3-102　　　　　　　　　　　　图 3-103

2. 用剪映手机版制作

剪映手机版的操作方法如下。

步骤 01　在剪映手机版中导入视频素材，并将音频素材分离出来，如图 3-104 所示。

步骤 02　❶选择音频素材；❷点击"音量"按钮，如图 3-105 所示。

步骤 03　执行操作后，在"音量"面板中，设置"音量"参数为 50，如图 3-106 所示，即可调小音量。

图 3-104

图 3-105

图 3-106

3.3.2　通过音频轨道调整音量

效果展示　用户可以通过剪映电脑版的音频轨道来快速调整音量，只需向上或向下拖曳音量线，即可调大或调小音量，效果如图 3-107 所示。

图 3-107

剪映电脑版的操作方法如下。

步骤 01 在剪映电脑版中导入视频素材并将其添加到视频轨道中，如图 3-108 所示。

步骤 02 将视频素材中的音频分离出来，生成音频轨道，如图 3-109 所示。

图 3-108

图 3-109

步骤 03 在时间线面板的音频素材上，按住音量线并向下拖曳，如图 3-110 所示，即可调小音量。

步骤 04 按住音量线并向上拖曳，如图 3-111 所示，即可调大音量。

图 3-110

图 3-111

在通过音频轨道中的音量线调整音量时，用户可以观察右侧的音量参数，最大音量可以调整到 20.0dB。

3.3.3 将整段音频设置为静音

效果展示 在剪映电脑版中，用户可以单独将某条音频轨道设置为静音，则该音频轨道中的所有素材都不会发出任何声音，效果如图 3-112 所示。

剪映电脑版的操作方法如下。

图 3-112

步骤 01 在剪映电脑版中导入视频素材并将其添加到视频轨道中,如图 3-113 所示。

步骤 02 将视频素材中的音频分离出来,生成音频轨道,如图 3-114 所示。

图 3-113　　　　　　　　　　　　　　图 3-114

步骤 03 在音频轨道的左侧,单击"关闭原声"按钮 ,如图 3-115 所示。

步骤 04 执行操作后,即可将该条音频轨道设置为静音状态 ,如图 3-116 所示。

图 3-115　　　　　　　　　　　　　　图 3-116

 关闭某一条音频轨道的原声后,如果用户在该轨道中继续添加了其他的音频素材,这些音频素材也无法播放出声音。

课后实训：将视频轨道设置为静音

效果展示 剪映除了可以将音频轨道设置为静音外，用户还可以直接将视频轨道设置为静音，这样可以屏蔽视频中的背景音乐，从而更加方便地添加其他背景音乐，效果如图 3-117 所示。

图 3-117

本案例的主要操作步骤如下：

在剪映电脑版中导入视频素材，在视频轨道的左侧，❶单击"关闭原声"按钮，即可将该条视频轨道设置为静音状态；❷添加其他的背景音乐，如图 3-118 所示。

图 3-118

第 4 章 音效：让背景声音变得更丰富

音效是指各种由声音制造的效果，不仅可以增强场景的真实感，而且还可以调动气氛或产生某种戏剧讯息。剪映拥有非常丰富的音效素材库，用户可以给视频增加各种声音效果，对音乐进行装点和修饰，同时让背景声音变得更丰富，增强对受众耳朵的冲击力，打造身临其境般的听觉体验。

4.1 添加常见音效

常见音效是指在自然界或生活中经常可以听到的声音效果，如人的说话声或笑声、美食烹饪过程中产生的声音、动物发出的叫声、车辆行驶的声音、乐器发出的声音、运动过程中以及各种生活场景下产生的声音等，本节将介绍一些常见音效的添加方法。

4.1.1 添加人声音效

效果展示 人声（人发出的声音）应该是大家最常听到的声音，如各种叹息声、口哨声和说话声等，用户可以直接给短视频配以合适的人声效果，让声音更加有趣，效果如图 4-1 所示。

图 4-1

1. 用剪映电脑版制作

剪映电脑版的操作方法如下。

步骤 01　在剪映电脑版中导入视频素材并将其添加到视频轨道中，如图 4-2 所示。

步骤 02　❶切换至"音频"功能区；❷单击"音效素材"按钮，如图 4-3 所示。

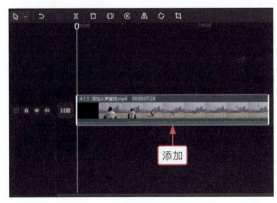 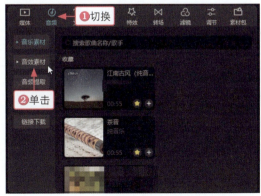

图 4-2　　　　　　　　　　　　　　图 4-3

步骤 03　在展开的"音效素材"列表框中，选择"人声"选项，如图 4-4 所示。

步骤 04　在展开的"人声"选项区中，单击"哇哦"音效中的"添加到轨道"按钮 ，如图 4-5 所示。

图 4-4

图 4-5

步骤 05　执行操作后，即可将"哇哦"音效添加到轨道中，如图 4-6 所示。

步骤 06　在音效轨道中，按住"哇哦"音效素材并拖曳，如图 4-7 所示，适当调整其位置。

图 4-6

图 4-7

2. 用剪映手机版制作

剪映手机版的操作方法如下。

步骤 01　在剪映手机版中导入相应的视频素材，❶拖曳时间轴至 4s 位置处；❷点击"音频"按钮，如图 4-8 所示。

步骤 02　执行操作后，点击"音效"按钮，如图 4-9 所示。

步骤 03　执行操作后，默认显示"热门"选项卡，如图 4-10 所示。

步骤 04　❶切换至"人声"选项卡；❷选择"哇哦"音效，如图 4-11 所示。

步骤 05　点击"哇哦"音效右侧的"使用"按钮，如图 4-12 所示。

步骤 06　执行操作后，即可添加"哇哦"音效，如图 4-13 所示。

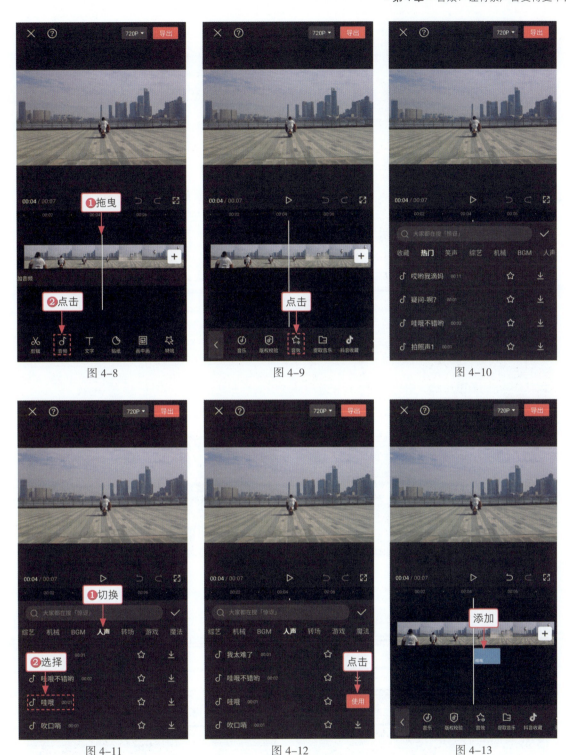

图 4-8　　　　　　　　图 4-9　　　　　　　　图 4-10

图 4-11　　　　　　　图 4-12　　　　　　　图 4-13

4.1.2　添加笑声音效

效果展示　笑声是指笑的时候发出的声音或犹如笑的声音，如情景剧笑声、观众笑声、普通大笑、婴儿笑声、小孩笑声以及多人大笑等，效果如图 4-14 所示。

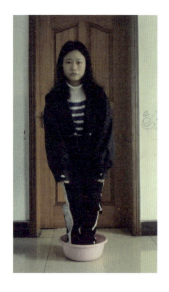
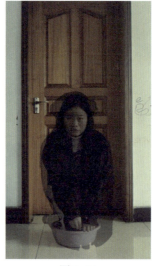

图 4-14

1. 用剪映电脑版制作

剪映电脑版的操作方法如下。

步骤 01 在剪映电脑版中导入视频素材并将其添加到视频轨道中，如图 4-15 所示。

步骤 02 将时间指示器拖曳至 00:00:03:25 的位置处，如图 4-16 所示。

图 4-15

图 4-16

步骤 03 ❶切换至"音频"功能区；❷在"音效素材"列表框中选择"笑声"选项，如图 4-17 所示。

步骤 04 在展开的"笑声"选项区中，单击"多人大笑"音效中的"添加到轨道"按钮 ，如图 4-18 所示。

图 4-17

图 4-18

步骤 05 执行操作后，即可将"多人大笑"音效添加到轨道中，如图4-19所示。

步骤 06 拖曳音效素材右侧的白色拉杆，将其结束位置调整为与视频结束位置一致，如图4-20所示。

图 4-19

图 4-20

2. 用剪映手机版制作

剪映手机版的操作方法如下。

步骤 01 在剪映手机版中导入相应的视频素材，❶拖曳时间轴至相应位置处；❷依次点击"音频"按钮和"音效"按钮，如图4-21所示。

步骤 02 ❶切换至"笑声"选项卡；❷点击"多人大笑"音效右侧的"使用"按钮，如图4-22所示。

步骤 03 执行操作后，即可添加"多人大笑"音效，拖曳音效素材右侧的白色拉杆，将其结束位置调整为与视频结束位置一致，如图4-23所示。

图 4-21

图 4-22

图 4-23

4.1.3 添加美食音效

效果展示 美食音效主要是模拟一些烹饪或食用美食过程中产生的声音,以及一些美食视频常用的背景音乐,可以让视频更有美食的氛围感,效果如图4-24所示。

图 4-24

1. 用剪映电脑版制作

剪映电脑版的操作方法如下。

步骤 01 在剪映电脑版中导入视频素材并将其添加到视频轨道中,如图4-25所示。

步骤 02 ❶切换至"音频"功能区;❷在"音效素材"列表框中选择"美食"选项,如图4-26所示。

图 4-25　　　　　　　　　　　图 4-26

步骤 03 在展开的"美食"选项区中,单击"餐厅铃声"音效中的"添加到轨道"按钮 ⊕,如图4-27所示。

步骤 04 将"餐厅铃声"音效添加到轨道中,并适当调整其时长,如图4-28所示。

图 4-27　　　　　　　　　　　图 4-28

步骤 05 单击"咀嚼声"音效中的"添加到轨道"按钮 ⊕，如图 4-29 所示。
步骤 06 将"咀嚼声"音效添加到轨道中，并适当调整其位置，如图 4-30 所示。

图 4-29

图 4-30

2. 用剪映手机版制作

剪映手机版的操作方法如下。

步骤 01 在剪映手机版中导入相应的视频素材，依次点击"音频"按钮和"音效"按钮，如图 4-31 所示。

步骤 02 ❶切换至"美食"选项卡；❷点击"餐厅铃声"音效右侧的"使用"按钮，如图 4-32 所示。

步骤 03 执行操作后，即可添加"餐厅铃声"音效，并适当调整其时长，使用同样的操作方法，在"餐厅铃声"音效后再添加一个"咀嚼声"音效，如图 4-33 所示。

图 4-31

图 4-32

图 4-33

4.1.4 添加动物音效

效果展示 动物音效是指模拟各种动物发出来的叫声，可以让视频效果更加逼真，效果如图4-34所示。

图 4-34

1. 用剪映电脑版制作

剪映电脑版的操作方法如下。

步骤 01　在剪映电脑版中导入视频素材并将其添加到视频轨道中，如图4-35所示。

步骤 02　❶切换至"音频"功能区；❷在"音效素材"选项卡的搜索框中输入"鲸鱼"，如图4-36所示。

图 4-35　　　　　　　　　　　图 4-36

步骤 03　按【Enter】键确认，在搜索结果中，单击"鲸鱼的叫声"音效中的"添加到轨道"按钮，如图4-37所示。

步骤 04　❶将"鲸鱼的叫声"音效添加到轨道中；❷复制该音效素材并适当调整其位置和时长，如图4-38所示。

图 4-37　　　　　　　　　　　图 4-38

2. 用剪映手机版制作

剪映手机版的操作方法如下。

步骤 01　在剪映手机版中导入相应的视频素材，依次点击"音频"按钮和"音效"按钮，如图 4-39 所示。

步骤 02　❶在搜索框中输入"鲸鱼"，点击"搜索"按钮，出现搜索结果；❷点击"鲸鱼的叫声"音效右侧的"使用"按钮，如图 4-40 所示。

步骤 03　❶将"鲸鱼的叫声"音效添加到轨道中；❷复制该音效素材并适当调整其位置和时长，如图 4-41 所示。

图 4-39

图 4-40

图 4-41

4.1.5　添加交通音效

效果展示　交通音效主要是模拟各种交通工具的声音，如汽车、摩托车、飞机等发出的鸣笛声、引擎声或其他声音效果，让用户有一种身临其境的视听感，效果如图 4-42 所示。

图 4-42

1. 用剪映电脑版制作

剪映电脑版的操作方法如下。

步骤 01　在剪映电脑版中导入视频素材并将其添加到视频轨道中，如图 4-43 所示。

步骤 02　❶切换至"音频"功能区；❷在"音效素材"列表框中选择"交通"选项，如图 4-44 所示。

图 4-43

图 4-44

步骤 03　在展开的"交通"选项区中，单击"路过的汽车"音效中的"添加到轨道"按钮，如图 4-45 所示。

步骤 04　将"路过的汽车"音效添加到轨道中，并适当调整其时长，如图 4-46 所示。

图 4-45

图 4-46

2. 用剪映手机版制作

剪映手机版的操作方法如下。

步骤 01　在剪映手机版中导入相应的视频素材，依次点击"音频"按钮和"音效"按钮，如图 4-47 所示。

步骤 02　❶切换至"交通"选项卡；❷点击"路过的汽车"音效右侧的"使用"按钮，如图 4-48 所示。

步骤 03　执行操作后，即可添加"路过的汽车"音效，并调整其时长与视频素材的时长一致，如图 4-49 所示。

图 4-47

图 4-48

图 4-49

4.2 添加特殊音效

除了上面的这些常见音效外,剪映还可以添加手机音效、生活音效、机械音效、魔法音效、环境音效等特殊音效,本节将介绍这些特殊音效的添加方法。

4.2.1 添加手机音效

效果展示 手机音效主要是模拟手机中发出的各种声音效果,如短信铃声、手机按键声、来电铃声、手机拍照声等,效果如图 4-50 所示。

图 4-50

1. 用剪映电脑版制作

剪映电脑版的操作方法如下。

步骤 01　在剪映电脑版中导入视频素材并将其添加到视频轨道中，如图 4-51 所示。

步骤 02　将时间指示器拖曳至 00:00:06:00 位置处，如图 4-52 所示。

图 4-51

图 4-52

步骤 03　在"音频"功能区中，❶切换至"音效素材"选项卡中的"手机"选项区；❷单击"智能手机拍照"音效中的"添加到轨道"按钮 ⊕，如图 4-53 所示。

步骤 04　执行操作后，即可将"智能手机拍照"音效添加到轨道中，并适当调整其时长，如图 4-54 所示。

图 4-53

图 4-54

2. 用剪映手机版制作

剪映手机版的操作方法如下。

步骤 01　在剪映手机版中导入相应的视频素材，❶拖曳时间轴至 6s 位置处；❷依次点击"音频"按钮和"音效"按钮，如图 4-55 所示。

步骤 02　❶切换至"手机"选项卡；❷点击"智能手机拍照"音效右侧的"使用"按钮，如图 4-56 所示。

步骤 03　执行操作后，即可添加"智能手机拍照"音效，并调整其时长，如图 4-57 所示。

图 4-55　　　　　　图 4-56　　　　　　图 4-57

4.2.2 添加生活音效

效果展示　生活音效主要是模拟生活中经常可以听到的各种声音，如翻书、写字、倒水、敲门、放烟花等声音，效果如图 4-58 所示。

图 4-58

1. 用剪映电脑版制作

剪映电脑版的操作方法如下。

步骤 01　在剪映电脑版中导入视频素材并将其添加到视频轨道中，如图 4-59 所示。

步骤 02　❶切换至"音频"功能区；❷在"音效素材"列表框中选择"生活"选项，如图 4-60 所示。

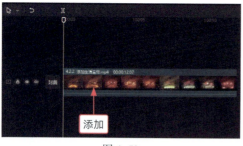 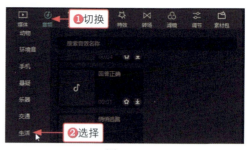

图 4-59　　　　　　　　　　　　图 4-60

步骤 03　在展开的"生活"选项区中，单击"放烟花"音效中的"添加到轨道"按钮，如图 4-61 所示。

步骤 04　执行操作后，即可将"放烟花"音效添加到轨道中，如图 4-62 所示。

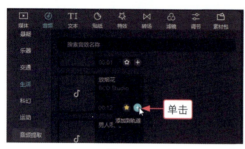

图 4-61　　　　　　　　　　　　图 4-62

2. 用剪映手机版制作

剪映手机版的操作方法如下。

步骤 01　在剪映手机版中导入相应的视频素材，依次点击"音频"按钮和"音效"按钮，如图 4-63 所示。

步骤 02　❶切换至"生活"选项卡；❷点击"放烟花"音效右侧的"使用"按钮，如图 4-64 所示。

步骤 03　执行操作后，即可添加"放烟花"音效，如图 4-65 所示。

图 4-63　　　　　　　　图 4-64　　　　　　　　图 4-65

4.2.3 添加机械音效

效果展示 机械音效是指模拟各种机械发出来的声音,如键盘打字声、鼠标点击声、相机快门声、上课铃声、寺庙敲钟声等,效果如图 4-66 所示。

图 4-66

1. 用剪映电脑版制作

剪映电脑版的操作方法如下。

步骤 01 在剪映电脑版中导入视频素材并将其添加到视频轨道中,如图 4-67 所示。

步骤 02 ❶切换至"音频"功能区;❷在"音效素材"列表框中选择"机械"选项,如图 4-68 所示。

图 4-67　　　　　　　　　　　图 4-68

步骤 03 在展开的"机械"选项区中,单击"寺庙敲钟声"音效中的"添加到轨道"按钮 ⊕,如图 4-69 所示。

步骤 04 执行操作后,即可将"寺庙敲钟声"音效添加到轨道中,如图 4-70 所示。

图 4-69　　　　　　　　　　　图 4-70

2. 用剪映手机版制作

剪映手机版的操作方法如下。

步骤 01　在剪映手机版中导入相应的视频素材，依次点击"音频"按钮和"音效"按钮，如图 4-71 所示。

步骤 02　❶切换至"机械"选项卡；❷点击"寺庙敲钟声"音效右侧的"使用"按钮，如图 4-72 所示。

步骤 03　执行操作后，即可添加"寺庙敲钟声"音效，如图 4-73 所示。

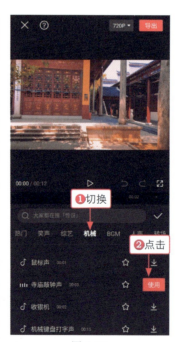

图 4-71　　　　　　　　　　图 4-72　　　　　　　　　　图 4-73

4.2.4　添加魔法音效

效果展示　魔法音效是指模拟各种魔法效果的声音，如仙尘音效、魔法水晶音效、粒子音效、奇幻的梦境音乐、闪烁音效以及变身音效等，效果如图 4-74 所示。

图 4-74

1. 用剪映电脑版制作

剪映电脑版的操作方法如下。

步骤 01 在剪映电脑版中导入视频素材并将其添加到视频轨道中，如图 4-75 所示。

步骤 02 在"音频"功能区中，❶切换至"音效素材"选项卡中的"魔法"选项区；❷单击"变变变"音效中的"添加到轨道"按钮 ⊕，如图 4-76 所示。

图 4-75

图 4-76

步骤 03 执行操作后，即可将"变变变"音效添加到轨道中，如图 4-77 所示。

步骤 04 使用相同的操作方法，再次添加一个变身音效，如图 4-78 所示。

图 4-77

图 4-78

2. 用剪映手机版制作

剪映手机版的操作方法如下。

步骤 01　在剪映手机版中导入相应的视频素材，依次点击"音频"按钮和"音效"按钮，如图 4-79 所示。

步骤 02　❶切换至"魔法"选项卡；❷点击"变变变"音效右侧的"使用"按钮，如图 4-80 所示。执行操作后，即可添加"变变变"音效。

步骤 03　使用相同的操作方法，再次添加一个变身音效，如图 4-81 所示。

图 4-79

图 4-80

图 4-81

4.2.5　添加环境音效

效果展示　环境音效是指模拟自然环境中的各种声音，如雨声、电闪雷鸣、风声、海浪声等，效果如图 4-82 所示。

图 4-82

1. 用剪映电脑版制作

剪映电脑版的操作方法如下。

步骤 01 在剪映电脑版中导入视频素材并将其添加到视频轨道中，在"音频"功能区中，①切换至"音效素材"选项卡中的"环境音"选项区；②单击"海浪"音效中的"添加到轨道"按钮 ⊕，如图 4-83 所示。

步骤 02 执行操作后，即可将"海浪"音效添加到轨道中，如图 4-84 所示。

图 4-83

图 4-84

2. 用剪映手机版制作

剪映手机版的操作方法如下。

步骤 01 在剪映手机版中导入相应的视频素材，依次点击"音频"按钮和"音效"按钮，如图 4-85 所示。

步骤 02 ①切换至"环境音"选项卡；②点击"海浪"音效右侧的"使用"按钮，如图 4-86 所示。

步骤 03 执行操作后，即可添加"海浪"音效，如图 4-87 所示。

图 4-85

图 4-86

图 4-87

课后实训：添加乐器音效

效果展示 乐器音效是指模拟各种乐器发出来的声音，如钢琴、鼓、锣、笛子、吉他等，效果如图4-88所示。

图 4-88

本案例的主要操作步骤如下：

在剪映电脑版中导入视频素材并将其添加到视频轨道中，在"音频"功能区中，❶切换至"音效素材"选项卡中的"乐器"选项区；❷单击"民谣吉他"音效中的"添加到轨道"按钮，如图4-89所示。执行操作后，即可将"民谣吉他"音效添加到轨道中，并适当调整其时长，如图4-90所示。

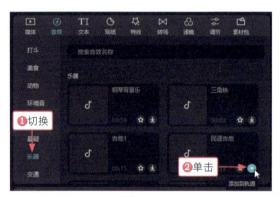

图 4-89 　　　　　　　　　　　图 4-90

第 5 章 特效：
制作有趣的变声效果

剪映采用了强大的深度学习算法，能够提取用户的声音特征和模拟用户的情感节奏，在保留原始音频的节奏、情感、语气等特征的同时，实现音色的精准迁移，即变声效果。本章主要介绍变声、变速、变调、淡化等特殊音效的操作技巧，帮助大家轻松做出有趣的声音效果。

5.1 实现音频的变声效果

剪映支持一键变声功能,用户无须购买声卡设备,也不需要掌握太复杂的操作,使用电脑或手机即可轻松实现多款语音变声效果,让视频中的声音变得更有特点。

5.1.1 动听的麦霸音效

效果展示 麦霸是指喜欢唱歌或者霸占着麦克风不放的人。在剪映中将声音变成麦霸效果,可以让声音变得更加动听,非常适合歌曲类的视频使用,效果如图 5-1 所示。

图 5-1

1. 用剪映电脑版制作

剪映电脑版的操作方法如下。

步骤 01 在剪映电脑版中导入视频素材并将其添加到视频轨道中,如图 5-2 所示。

步骤 02 选择视频素材,在操作区上方单击"音频"按钮,如图 5-3 所示。

步骤 03 执行操作后,❶即可切换至"音频"操作区;❷选中"变声"复选框,如图 5-4 所示。

步骤 04 在"变声"下方的列表框中,选择"麦霸"选项,如图 5-5 所示。

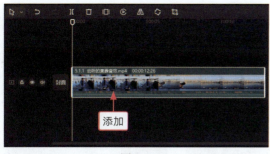

图 5-2　　　　　　　　　　　　图 5-3

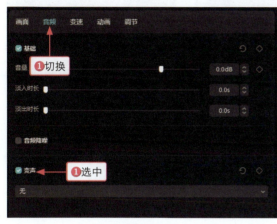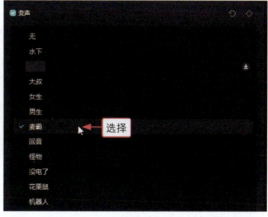

图 5-4　　　　　　　　　　　　图 5-5

步骤 05　执行操作后，设置"空间大小"参数为 50、"强弱"参数为 60，调整变声效果，如图 5-6 所示。

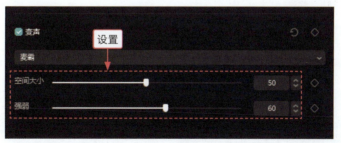

图 5-6

2. 用剪映手机版制作

剪映手机版的操作方法如下。

步骤 01　在剪映手机版中导入相应的视频素材，❶选择视频素材；❷点击"变声"按钮，如图 5-7 所示。

步骤 02　在"变声"面板中，❶选择"麦霸"选项；❷设置"空间大小"参数为 50、"强弱"参数为 60，如图 5-8 所示。

步骤 03　点击确认按钮✓，即可添加"麦霸"变声效果，如图 5-9 所示。

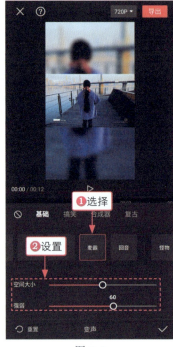

图 5-7　　　　　　　　图 5-8　　　　　　　　图 5-9

5.1.2　悠远的回音效果

效果展示　回音是指声音传播出去后，遇到遮挡物反弹回来的声音。在剪映中将声音变成回音效果，可以让声音显得更加悠远，效果如图 5-10 所示。

图 5-10

1. 用剪映电脑版制作

剪映电脑版的操作方法如下。

步骤 01 在剪映电脑版中导入视频素材并将其添加到视频轨道中，选择视频素材，如图 5-11 所示。

步骤 02 ❶切换至"音频"操作区；❷选中"变声"复选框，如图 5-12 所示。

图 5-11

图 5-12

步骤 03 在"变声"下方的列表框中，选择"回音"选项，如图 5-13 所示。

步骤 04 执行操作后，设置"数量"参数为 60、"强弱"参数为 80，调整变声效果，如图 5-14 所示。

图 5-13

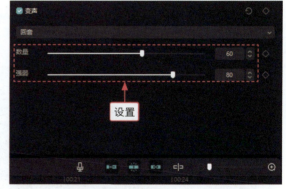
图 5-14

2. 用剪映手机版制作

剪映手机版的操作方法如下。

步骤 01 在剪映手机版中导入相应的视频素材，❶选择视频素材；❷点击"变声"按钮，如图 5-15 所示。

步骤 02 在"变声"面板中，❶选择"回音"选项；❷设置"数量"参数为 60、"强弱"参数为 80，如图 5-16 所示。

步骤 03 点击确认按钮 ✓，即可添加"回音"变声效果，如图 5-17 所示。

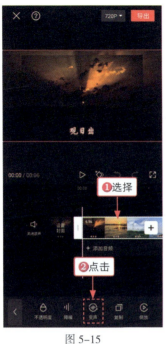
图 5-15
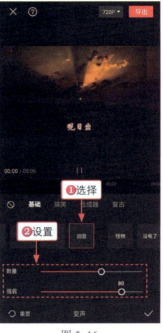
图 5-16

图 5-17

5.1.3 有趣的花栗鼠音效

效果展示 花栗鼠是一种可爱的小动物，在剪映中将声音变成花栗鼠效果，可以让声音变得更加搞笑、有趣，效果如图 5-18 所示。

图 5-18

1. 用剪映电脑版制作

剪映电脑版的操作方法如下。

步骤 01　在剪映电脑版中导入视频素材并将其添加到视频轨道中，选择视频素材，如图 5-19 所示。

步骤 02　❶切换至"音频"操作区；❷选中"变声"复选框，如图 5-20 所示。

• 第 5 章 • 特效：制作有趣的变声效果

图 5-19

图 5-20

步骤 03　在"变声"下方的列表框中，选择"花栗鼠"选项，如图 5-21 所示。

步骤 04　执行操作后，设置"音调"参数为 62、"音色"参数为 88，调整变声效果，如图 5-22 所示。

图 5-21

图 5-22

2. 用剪映手机版制作

剪映手机版的操作方法如下。

步骤 01　在剪映手机版中导入相应的视频素材，❶选择视频素材；❷点击"变声"按钮，如图 5-23 所示。

步骤 02　在"变声"面板中，❶选择"花栗鼠"选项；❷设置"音调"参数为 62、"音色"参数为 88，如图 5-24 所示。

步骤 03　点击确认按钮✓，即可添加"花栗鼠"变声效果，如图 5-25 所示。

图 5-23

图 5-24

图 5-25

105

5.1.4 科幻的机器人音效

效果展示 在剪映中将声音变成 AI（Artificial Intelligence，人工智能）机器人说话的效果，可以让声音显得更加科幻，效果如图 5-26 所示。

图 5-26

1. 用剪映电脑版制作

剪映电脑版的操作方法如下。

步骤 01　在剪映电脑版中导入视频素材并将其添加到视频轨道中，选择视频素材，如图 5-27 所示。

步骤 02　❶切换至"音频"操作区；❷选中"变声"复选框，如图 5-28 所示。

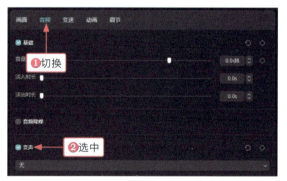

图 5-27　　　　　　　　　　　图 5-28

步骤 03　在"变声"下方的列表框中，选择"机器人"选项，如图 5-29 所示。

步骤 04　执行操作后，设置"强弱"参数为 90，调整变声效果，如图 5-30 所示。

图 5-29　　　　　　　　　　　图 5-30

2. 用剪映手机版制作

剪映手机版的操作方法如下。

步骤 01 在剪映手机版中导入相应的视频素材，❶选择视频素材；❷点击"变声"按钮，如图 5-31 所示。

步骤 02 在"变声"面板中，❶选择"机器人"选项；❷设置"强弱"参数为 90，如图 5-32 所示。

步骤 03 点击确认按钮，即可添加"机器人"变声效果，如图 5-33 所示。

图 5-31

图 5-32

图 5-33

5.1.5 精彩的合成器音效

效果展示 在剪映中将声音变成合成器效果，可以模拟出电子音乐合成器的声音效果，通过改变声音的频率、振幅来产生不同的音色，效果如图 5-34 所示。

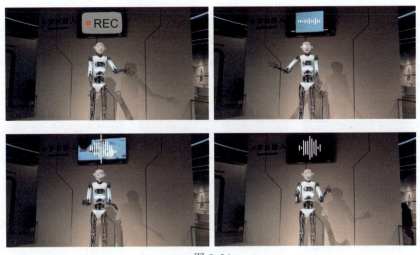
图 5-34

1. 用剪映电脑版制作

剪映电脑版的操作方法如下。

步骤 01　在剪映电脑版中导入视频素材并将其添加到视频轨道中，选择视频素材，如图 5-35 所示。

步骤 02　❶切换至"音频"操作区；❷选中"变声"复选框，如图 5-36 所示。

图 5-35

图 5-36

步骤 03　在"变声"下方的列表框中，选择"合成器"选项，如图 5-37 所示。

步骤 04　执行操作后，设置"强弱"参数为 60，调整变声效果，如图 5-38 所示。

图 5-37

图 5-38

2. 用剪映手机版制作

剪映手机版的操作方法如下。

步骤 01　在剪映手机版中导入相应的视频素材，❶选择视频素材；❷点击"变声"按钮，如图 5-39 所示。

步骤 02　在"变声"面板中，❶选择"合成器"选项；❷设置"强弱"参数为 60，如图 5-40 所示。

步骤 03　点击确认按钮，即可添加"合成器"变声效果，如图 5-41 所示。

图 5-39

图 5-40

图 5-41

5.1.6 流行的电音效果

效果展示 电音一般指电子音乐，即通过各种电子乐器或电子音乐技术制作出来的音乐，是当下非常流行的一种音乐风格，效果如图 5-42 所示。

图 5-42

1. 用剪映电脑版制作

剪映电脑版的操作方法如下。

步骤 01 在剪映电脑版中导入视频素材并将其添加到视频轨道中，选择视频素材，如图 5-43 所示。

步骤 02 ❶切换至"音频"操作区；❷选中"变声"复选框，如图 5-44 所示。

图 5-43

图 5-44

步骤 03 在"变声"下方的列表框中，选择"电音"选项，如图 5-45 所示。

步骤 04 执行操作后，设置"强弱"参数为 68，调整变声效果，如图 5-46 所示。

图 5-45

图 5-46

2. 用剪映手机版制作

剪映手机版的操作方法如下。

步骤 01 在剪映手机版中导入相应的视频素材，❶选择视频素材；❷点击"变声"按钮，如图5-47所示。

步骤 02 在"变声"面板的"合成器"选项卡中，❶选择"电音"选项；❷设置"强弱"参数为68，如图5-48所示。

步骤 03 点击确认按钮，即可添加"电音"变声效果，如图5-49所示。

图 5-47　　　　　　　　图 5-48　　　　　　　　图 5-49

5.1.7　专业的扩音器音效

效果展示　扩音器一般指功率放大器，又称为功放，主要功能是把调音台中的微弱电信号进行放大，从而驱动扬声器发出声音，能够使声音传得更远，效果如图5-50所示。

图 5-50

1. 用剪映电脑版制作

剪映电脑版的操作方法如下。

步骤 01　在剪映电脑版中导入视频素材并将其添加到视频轨道中，选择视频素材，如图 5-51 所示。

步骤 02　在"音频"操作区中，❶选中"变声"复选框；❷在下方的列表框中选择"扩音器"选项；❸设置"强弱"参数为 100，调整变声效果，如图 5-52 所示。

图 5-51

图 5-52

2. 用剪映手机版制作

剪映手机版的操作方法如下。

步骤 01　在剪映手机版中导入相应的视频素材，❶选择视频素材；❷点击"变声"按钮，如图 5-53 所示。

步骤 02　❶选择"扩音器"选项；❷设置"强弱"参数为 100，如图 5-54 所示。

步骤 03　点击确认按钮✓，即可添加"扩音器"变声效果，如图 5-55 所示。

图 5-53

图 5-54

图 5-55

5.1.8 复古的低保真音效

效果展示 低保真（Low-Fidelity，简称 Lo-Fi）是 20 世纪 80 年代末期开始流行的一种复古摇滚音乐风格，主要特点是追求简单、自然、直接的生活方式，效果如图 5-56 所示。

图 5-56

1. 用剪映电脑版制作

剪映电脑版的操作方法如下。

步骤 01 在剪映电脑版中导入视频素材并将其添加到视频轨道中，选择视频素材，如图 5-57 所示。

步骤 02 在"音频"操作区中，❶选中"变声"复选框；❷在下方的列表框中选择"低保真"选项；❸设置"强弱"参数为 100，调整变声效果，如图 5-58 所示。

图 5-57　　　　　　　　　　　　　　图 5-58

2. 用剪映手机版制作

剪映手机版的操作方法如下。

步骤 01 在剪映手机版中导入相应的视频素材，❶选择视频素材；❷点击"变声"按钮，如图 5-59 所示。

步骤 02 ❶选择"低保真"选项；❷设置"强弱"参数为 100，如图 5-60 所示。

步骤 03 点击确认按钮，即可添加"低保真"变声效果，如图 5-61 所示。

图 5-59

图 5-60

图 5-61

5.1.9 充满情怀的黑胶音效

效果展示 在剪映中将声音变成黑胶效果，可以模拟出黑胶唱片的音色，音质最接近原声且不失真，声音温暖、细腻、丰富且充满复古情怀感，效果如图 5-62 所示。

图 5-62

1. 用剪映电脑版制作

剪映电脑版的操作方法如下。

步骤 01 在剪映电脑版中导入视频素材并将其添加到视频轨道中，选择视频素材，如图 5-63 所示。

步骤 02 在"音频"操作区中，❶选中"变声"复选框；❷在下方的列表框中选择"黑胶"选项；❸设置"强弱"参数和"噪点"参数均为 100，调整变声效果，如图 5-64 所示。

图 5-63

图 5-64

2. 用剪映手机版制作

剪映手机版的操作方法如下。

步骤 01　在剪映手机版中导入相应的视频素材，❶选择视频素材；❷点击"变声"按钮，如图 5-65 所示。

步骤 02　❶选择"黑胶"选项；❷设置"强弱"参数和"噪点"参数均为 100，如图 5-66 所示。

步骤 03　点击确认按钮✓，即可添加"黑胶"变声效果，如图 5-67 所示。

图 5-65

图 5-66

图 5-67

5.2　制作其他的音频效果

剪映除了可以实现音频的变声效果外，还可以对音频进行变速、变调和淡化处理，让背景音乐变得更有特色，本节将介绍这些音效的具体制作方法。

5.2.1 制作音频变速效果

效果展示 使用剪映可以对音频播放速度进行放慢或加快等变速处理，从而制作出一些特殊的背景音乐，效果如图 5-68 所示。

图 5-68

1. 用剪映电脑版制作

剪映电脑版的操作方法如下。

步骤 01 在剪映电脑版中导入相应的视频素材和音频素材，并将其添加到对应轨道中，如图 5-69 所示。

步骤 02 选择音频素材，在"音频"操作区中切换至"变速"选项卡，可以看到默认的"倍速"参数为 1.0x，如图 5-70 所示。

 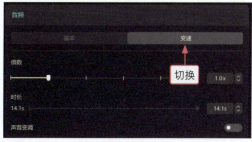

图 5-69　　　　　图 5-70

步骤 03 设置"倍速"参数为 0.5x，即可增加音频的时长，音频的播放速度会变慢，如图 5-71 所示。

步骤 04 设置"倍速"参数为 1.5x，即可缩短音频的时长，音频的播放速度会加快，如图 5-72 所示。

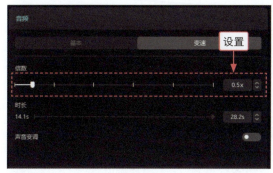 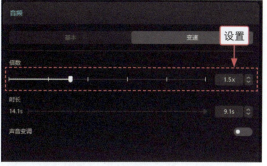

图 5-71　　　　　图 5-72

2. 用剪映手机版制作

剪映手机版的操作方法如下。

步骤 01　在剪映手机版中导入相应的视频素材和音频素材，❶选择音频素材；❷点击"变速"按钮，如图 5-73 所示。

步骤 02　在"变速"面板中，设置"变速"参数为 0.5x，即可增加音频的时长，如图 5-74 所示。

步骤 03　设置"变速"参数为 1.5x，即可缩短音频的时长，如图 5-75 所示。

图 5-73

图 5-74

图 5-75

如果用户想制作一些有趣的短视频作品，如使用不同播放速率的背景音乐，来体现视频剧情的急促感或缓慢感，就需要对音频进行变速处理。

5.2.2　制作声音变调效果

效果展示　使用剪映的声音变调功能可以实现不同声音的变化效果，如奇怪的快速说话声，以及男女声音的调整互换等，效果如图 5-76 所示。

图 5-76

1. 用剪映电脑版制作

剪映电脑版的操作方法如下。

步骤 01 在剪映电脑版中导入视频素材并将其添加到视频轨道中，如图 5-77 所示。

步骤 02 将视频素材中的音频分离出来，生成音频轨道，如图 5-78 所示。

图 5-77

图 5-78

步骤 03 选择音频素材，❶在"音频"操作区中切换至"变速"选项卡；❷设置"倍速"参数为 1.2x，调整音频的播放速度，如图 5-79 所示。

步骤 04 开启"声音变调"功能，如图 5-80 所示，即可制作出一种比较尖锐的快进声音语调效果。

图 5-79

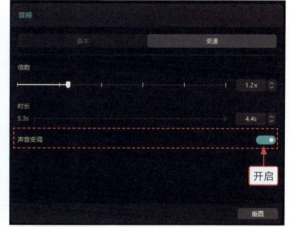

图 5-80

2. 用剪映手机版制作

剪映手机版的操作方法如下。

步骤 01 在剪映手机版中导入相应的视频素材，并将音频素材分离出来，如图 5-81 所示。

步骤 02 ❶选择音频素材；❷点击"变速"按钮，如图 5-82 所示。

步骤 03 在"变速"面板中，❶设置"变速"参数为 1.2x；❷选中"声音变调"复选框，如图 5-83 所示。

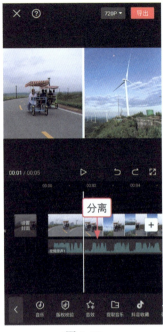
图 5-81

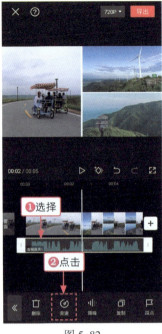
图 5-82

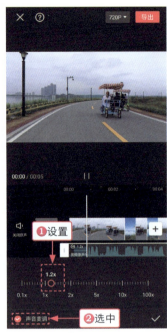
图 5-83

5.2.3 制作音频淡化效果

效果展示 设置音频淡化（即淡入和淡出）效果后，可以让背景音乐显得不那么突兀，给用户带来更加舒适的视听感，效果如图 5-84 所示。

图 5-84

淡入是指背景音乐开始响起的时候，声音会缓缓变大；淡出则是指背景音乐即将结束的时候，声音会渐渐消失。

1. 用剪映电脑版制作

剪映电脑版的操作方法如下。

步骤 01 在剪映电脑版中导入视频素材并将其添加到视频轨道中，如图 5-85 所示。

步骤 02 将视频素材中的音频分离出来，生成音频轨道，如图 5-86 所示。

第 5 章 • 特效：制作有趣的变声效果

图 5-85

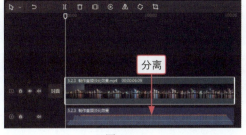

图 5-86

步骤 03　选择音频素材，在"音频"操作区的"基础"选项卡中，设置"淡入时长"和"淡出时长"均为 2.0s，如图 5-87 所示。

步骤 04　执行操作后，即可设置背景音乐的淡入和淡出效果，在音频素材上可以看到前后的音量都有所下降，如图 5-88 所示。

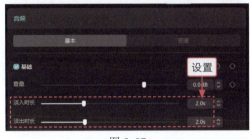

图 5-87

图 5-88

2. 用剪映手机版制作

剪映手机版的操作方法如下。

步骤 01　在剪映手机版中导入相应的视频素材，并将音频素材分离出来，如图 5-89 所示。

步骤 02　❶选择音频素材；❷点击"淡化"按钮，如图 5-90 所示。

步骤 03　在"淡化"面板中，设置"淡入时长"和"淡出时长"均为 2s，如图 5-91 所示。

图 5-89

图 5-90

图 5-91

课后实训：恐怖的颤音效果

效果展示 颤音是一种连续交替出现的特殊音响效果，将某些声音变成颤音效果，可以营造出一种恐怖的氛围，效果如图 5-92 所示。

图 5-92

本案例的主要操作步骤如下：

在剪映电脑版中导入视频素材并将其添加到视频轨道中，❶选择视频素材；❷切换至"音频"操作区；❸选中"变声"复选框；❹在下方的列表框中选择"颤音"选项；❺设置"频率"参数和"幅度"参数均为 100，调整变声效果，如图 5-93 所示。

图 5-93

第6章 转换：将视频转换为音频格式

由于剪映导出的效果都是 mp4 格式或者 mov 格式的视频文件，因此用户还需要利用其他工具将视频转换为音频文件。本章主要介绍将视频格式转换为各种音频格式的操作技巧，以便大家能够更好地利用通过剪映制作的音频素材。

6.1 了解数字音频的常见格式

数字音频是用来表示声音强弱的数据序列,由模拟声音经抽样、量化和编码后得到。简单地说,数字音频的编码方式就是数字音频格式,不同的数字音频设备对应着不同的音频文件格式。常见的音频格式有 MP3、MIDI、WAV、WMA 以及 CDA 等,本节主要针对这些音频格式进行简单介绍。

6.1.1 了解 MP3 音频格式

MP3 是一种音频压缩技术,全称为动态影像专家压缩标准音频层面 3(Moving Picture Experts Group Audio Layer III),简称为 MP3,它被用来大幅度地降低音频数据量。利用 MPEG Audio Layer III(即 MP3)技术,可以将音乐以 1∶10 甚至 1∶12 的压缩率,压缩成容量较小的文件,而对于大多数用户来说,重放的音质与最初的未经压缩的音频相比没有明显的下降。

用 MP3 格式存储的音乐就叫作 MP3 音乐,能播放 MP3 音乐的设备就叫作 MP3 播放器。目前,MP3 成为最流行的一种音乐文件,原因是 MP3 可以根据不同的需要,采用不同的采样率进行编码。其中,127kbps 采样率的音质接近于 CD 音质,而其大小仅为 CD 音乐的 10%。

6.1.2 了解 MIDI 音频格式

MIDI(Musical Instrument Digital Interface)又称为乐器数字接口,是数字音乐电子合成乐器的统一国际标准。它定义了计算机音乐程序、数字合成器及其他电子设备交换音乐信号的方式,规定了不同厂家的电子乐器与计算机连接的电缆,与各硬件设备间数据传输的协议,可以模拟多种乐器的声音。

MIDI 文件就是 MIDI 音频格式的文件,在 MIDI 文件中存储的是一些指令,把这些指令发送给声卡,声卡就可以按照指令将声音合成出来。

6.1.3 了解 WAV 音频格式

WAV(WAVE 文件格式的缩写)格式是微软公司开发的一种声音文件格式,又称为波形声音文件,是最早的数字音频格式,受 Windows 平台及其应用程序的广泛支持。

WAV 格式不仅支持多种压缩算法,而且还支持多种音频位数、采样频率和声道,采用 44.1kHz 的采样频率、16 位量化位数,因此 WAV 的音质与 CD 相差无几,但 WAV 格式对存储空间需求太大,不便于交流和传播。

6.1.4 了解 WMA 音频格式

WMA（Windows Media Audio，微软音频格式）是微软公司在因特网音频、视频领域的力作。WMA 格式可以通过减少数据流量但保持音质的方法，来达到更高压缩率的目的，其压缩率一般可以达到 1∶18。

另外，WMA 格式还可以通过 DRM(Digital Rights Management，一般指数字版权保护）方案防止拷贝，或者限制播放时间和播放次数，以及限制播放机器，从而有力地防止盗版。

6.1.5 了解 CDA 音频格式

在大多数播放软件的"打开文件类型"中，都可以看到 *.cda 格式，这就是 CD（Compact Disk，小型镭射盘）音轨了。标准 CD 格式是 44.1K 的采样频率、速率为 88K/ 秒、16 位量化位数。由于 CD 音轨是近似无损的，因此它的声音是忠于原声的，如果用户是一个音响发烧友的话，CD 是首选，它会让用户感受到天籁之音。

CD 光盘可以放在 CD 唱机中播放，也能用电脑里的各种播放软件播放。一个 CD 音频文件是一个 *.cda 文件，这只是一个索引信息，并不真正包含声音信息，所以不论 CD 音乐的长短，在电脑上看到的 "*.cda 文件" 都是 44 字节长。

> 用户不能直接复制 CD 格式的 *.cda 文件到硬盘上播放，需要使用像 EAC（Exact Audio Copy，一款抓音轨软件）这样的软件，把 CD 格式的文件转换成 WAV 格式的文件。在这个转换过程中，如果光盘驱动器的质量过关，且 EAC 的参数设置得当的话，可以说是基本无损的。

6.1.6 了解其他音频格式

除了上述向读者介绍的 5 种音频格式外，常见的音频格式还有 M4A、FLAC 以及 AAC 等，下面向读者介绍这些格式的基本内容。

1. M4A

M4A 是 MPEG-4 音频标准的文件扩展名。从 MPEG4 标准中可以看到，普通 MPEG4 文件的扩展名是 .mp4，而 Apple（苹果）公司在它的设备中使用 .m4a 作为 MPEG4 文件的扩展名，从而区分视频文件和音频文件。目前，大部分支持 MPEG4 音频的软件都支持 M4A 格式。

2. FLAC

FLAC（Free Lossless Audio Codec）是指无损音频压缩编码，其特点是可以实现无损压缩，即对原有的所有音频信息都不会造成破坏，也就是说以 FLAC 编码压缩后的音频不会丢失任何信息。

目前，大部分的音乐网站或应用都支持 FLAC 格式的音乐下载，它们通常是直接将 .cda 音轨抓取成 .flac，从而保证音频文件的质量。

3. AAC

AAC（Advanced Audio Coding），中文称为"高级音频编码"，出现于 1997 年，是一种基于 MPEG-2 的音频编码技术。AAC 由诺基亚和苹果等公司共同开发，目的是取代 MP3 格式。

AAC 是一种专为声音数据设计的文件压缩格式，与 MP3 不同，它采用了全新的算法进行编码，更加高效，具有更高的"性价比"。利用 AAC 格式，可使人在感觉声音质量没有明显降低的前提下，让容量更加小巧。

6.2 通过软件将视频转换为音频

用户通过剪映导出视频文件后，如果要单独导出其中的音频，则需要使用一些软件来转换格式，常用的软件有格式工厂、迅捷视频剪辑、Movavi Video Converter、布谷鸟配音等。本节主要以格式工厂为例，介绍通过软件将视频转换为音频的操作方法。

6.2.1 将视频文件转换为 MP3 音频格式

将视频文件转换为 MP3 音频格式的操作方法如下。

步骤 01　打开格式工厂软件，在主界面的左侧窗口中选择"音频"选项，如图 6-1 所示。

步骤 02　执行操作后，即可展开"音频"选项区，单击"->MP3"按钮，如图 6-2 所示。

图 6-1

图 6-2

步骤 03　弹出"->MP3"对话框，单击"添加文件"按钮，如图 6-3 所示。

步骤 04　弹出"请选择文件"对话框，❶选择相应的视频文件；❷单击"打开"按钮，如图 6-4 所示。

图 6-3

图 6-4

步骤 05　返回"->MP3"对话框，单击文件夹按钮，如图 6-5 所示。

步骤 06　弹出 Please select folder（请选择文件夹）对话框，❶设置导出文件的保存位置；❷单击"选择文件夹"按钮，如图 6-6 所示。

图 6-5

图 6-6

步骤 07　返回"->MP3"对话框，单击"确定"按钮，如图 6-7 所示。

步骤 08　返回软件主界面，单击"开始"按钮，如图 6-8 所示。稍等片刻，即可将视频文件转换为 MP3 音频格式的文件。

图 6-7

图 6-8

6.2.2 将视频文件转换为 WMA 音频格式

将视频文件转换为 WMA 音频格式的操作方法如下。

步骤 01 打开格式工厂软件,在"音频"选项区中,单击"->WMA"按钮,如图 6-9 所示。

步骤 02 弹出"->WMA"对话框,单击"添加文件"按钮,如图 6-10 所示。

步骤 03 ❶添加相应的视频文件;❷单击"确定"按钮,如图 6-11 所示。

图 6-9

图 6-10

步骤 04 返回软件主界面,单击"开始"按钮,如图 6-12 所示。

图 6-11

图 6-12

步骤 05 稍等片刻,即可将视频文件转换为 WMA 音频格式的文件,单击"打开输出文件夹"按钮,如图 6-13 所示。

步骤 06 执行操作后,即可查看导出的 WMA 音频格式文件,如图 6-14 所示。

图 6-13

图 6-14

6.2.3 将视频文件转换为 M4A 音频格式

将视频文件转换为 M4A 音频格式的操作方法如下。

步骤 01 打开格式工厂软件,在"音频"选项区中,单击"->M4A"按钮,如图 6-15 所示。

步骤 02 弹出"->M4A"对话框,单击"添加文件"按钮,如图 6-16 所示。

图 6-15

图 6-16

步骤 03 ❶添加相应的视频文件;❷单击"输出配置"按钮,如图 6-17 所示。

步骤 04 执行操作后,弹出"音频设置"对话框,❶在"音频"选项区中设置"淡入效果"参数和"淡出效果"参数均为 2s;❷单击"确定"按钮,如图 6-18 所示。

图 6-17

图 6-18

在"音频设置"对话框中,软件默认采用的导出方案为"无损 高质量",用户可以根据自己的实际需求,设置音频文件的导出质量。"音频"选项区中的 ALAC(Apple Lossless Audio Codec 的缩写)音频编码是苹果公司开发的一种无损音频格式。

步骤 05 执行操作后,返回"->M4A"对话框,单击"确定"按钮,如图 6-19 所示。

步骤 06 返回软件主界面,单击"开始"按钮,如图 6-20 所示。稍等片刻,即可将视频文件转换为 M4A 音频格式的文件。

图 6-19

图 6-20

6.2.4 将视频文件转换为 FLAC 音频格式

将视频文件转换为 FLAC 音频格式的操作方法如下。

步骤 01 在格式工厂软件主界面的"音频"选项区中,单击"->FLAC"按钮,如图 6-21 所示。

步骤 02 弹出"->FLAC"对话框,单击"添加文件"按钮,如图 6-22 所示。

图 6-21

图 6-22

步骤 03 ❶添加相应的视频文件;❷单击"选项"按钮,如图 6-23 所示。

步骤 04 在弹出的对话框中,默认进入"剪辑"选项卡,❶设置音量 🔊 大小为 100%;❷单击"确定"按钮,如图 6-24 所示。

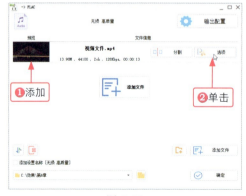

图 6-23

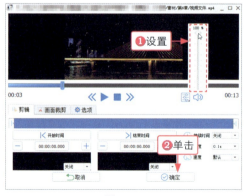

图 6-24

步骤 05 执行操作后，返回"–>FLAC"对话框，单击"确定"按钮，如图 6-25 所示。
步骤 06 返回软件主界面，单击"开始"按钮，稍等片刻，即可将视频文件转换为 FLAC 音频格式的文件，如图 6-26 所示。

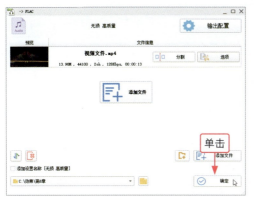
图 6-25

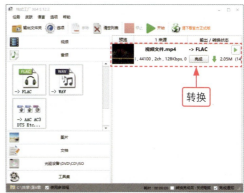
图 6-26

FLAC 与 MP3 的不同之处在于，MP3 是有损压缩，而 FLAC 则是无损压缩，也就是说，将 FLAC 文件还原为 WAV 文件后，与压缩前的 WAV 文件内容是一致的。

6.2.5 将视频文件转换为 WAV 音频格式

将视频文件转换为 WAV 音频格式的操作方法如下。

步骤 01 在格式工厂软件主界面的"音频"选项区中，单击"–>WAV"按钮，如图 6-27 所示。
步骤 02 弹出"–>WAV"对话框，单击"添加文件"按钮，如图 6-28 所示。

图 6-27

图 6-28

步骤 03 ❶添加相应的视频文件；❷单击"选项"按钮，如图 6-29 所示。
步骤 04 在弹出的对话框中，❶切换至"选项"选项卡；❷设置"源音频频道"为"右"；❸单击"确定"按钮，如图 6-30 所示。

图 6-29　　　　　　　　　　　图 6-30

步骤 05　执行操作后，返回"->WAV"对话框，单击"确定"按钮，如图 6-31 所示。

步骤 06　返回软件主界面，单击"开始"按钮，稍等片刻，即可将视频文件转换为 WAV 音频格式的文件，如图 6-32 所示。

图 6-31　　　　　　　　　　　图 6-32

6.2.6　将视频文件转换为其他音频格式

将视频文件转换为其他音频格式的操作方法如下。

步骤 01　在格式工厂软件主界面的"音频"选项区中，单击"->AAC AC3 DTS Etc…"按钮，如图 6-33 所示。

步骤 02　弹出"->AC3"对话框，❶在"输出格式"列表框中选择 AAC 格式（此时对话框名称也会变为"->AAC"）；❷单击"添加文件"按钮，如图 6-34 所示。

图 6-33　　　　　　　　　　　图 6-34

步骤 03 ❶添加相应的视频文件；❷单击"分割"按钮，如图 6-35 所示。

步骤 04 弹出"分割"对话框，❶选中"按文件个数"单选按钮；❷设置文件个数为 2；❸单击"确定"按钮，如图 6-36 所示。

图 6-35

图 6-36

 AC3（Audio Coding 3，音频编码 3）是一种高级音频压缩技术，最多可以对 6 个比特率且最高为 448kbps 的单独声道进行编码。

步骤 05 执行操作后，返回"->AAC"对话框，单击"确定"按钮，返回软件主界面，单击"开始"按钮，稍等片刻，即可将视频文件转换为 AAC 音频格式的文件，如图 6-37 所示。

步骤 06 单击"打开输出文件夹"按钮，即可在文件夹中查看导出的 AAC 音频格式文件，如图 6-38 所示。

图 6-37

图 6-38

6.3 将视频转换为音频的其他方法

除了在电脑上通过软件来转换视频为音频格式外，用户还可以通过网页端和手机端进行转换，本节将介绍具体的操作方法。

6.3.1 通过网页将视频转换为音频

通过网页将视频转换为音频时，用户无须下载任何软件，只要打开相应的网站，如 Aconvert、迅捷视频转换器等。图 6-39 所示为迅捷视频转换器的"视频转换"功能。

图 6-39

下面以迅捷视频转换器为例，介绍通过网页将视频转换为音频的操作方法。

步骤 01 进入迅捷视频转换器官网首页，在导航栏中选择"视频转换"|"视频转音频"选项，如图 6-40 所示。

步骤 02 进入"视频转音频"页面，单击"点击添加文件"按钮，如图 6-41 所示。

图 6-40

图 6-41

步骤 03 弹出"打开"对话框，❶选择相应的视频文件；❷单击"打开"按钮，如图 6-42 所示。

步骤 04 添加视频文件后，单击"开始转换"按钮，如图 6-43 所示。

图 6-42

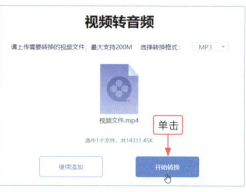

图 6-43

• 第 6 章 • 转换：将视频转换为音频格式

系统默认选择的音频格式为 MP3，如果用户需要转换为其他音频格式，可以通过迅捷视频转换器的"音频转换"功能，将其转换为 WAV、AMR（Adaptive Multi-Rate，自适应多速率）、FLAC、AAC、OGG（OGGVobis，一种支持多声道的音频压缩格式）、M4A、WMA、AC3 等格式。

步骤 05　稍等片刻，即可完成格式的转换，单击"立即下载"按钮，如图 6-44 所示。
步骤 06　执行操作后，即可下载转换格式后的音频文件，如图 6-45 所示。

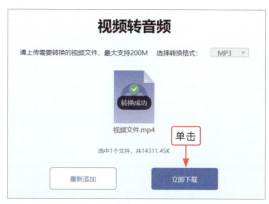
图 6-44

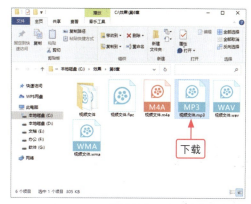
图 6-45

6.3.2　通过手机将视频转换为音频

通过手机将视频转换为音频非常简单，用户只需在手机应用中下载一款具有该功能的 App，即可快速完成视频格式的转换。下面以视频格式转换器这款 App 为例，介绍通过手机将视频转换为音频的操作方法。

步骤 01　在视频格式转换器主界面中，点击"提取音频"按钮，如图 6-46 所示。
步骤 02　进入"所有视频"界面，❶选择相应的视频素材；❷点击"下一步"按钮，如图 6-47 所示。
步骤 03　❶选择相应的目标格式，如 MP3；❷点击"提取音频"按钮，如图 6-48 所示。

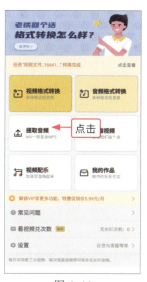
图 6-46

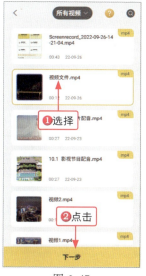
图 6-47

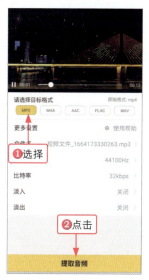
图 6-48

步骤 04　弹出"正在提取音频"对话框，显示转换进度，如图6-49所示。

步骤 05　稍等片刻，即可将视频转换为音频，并自动播放音频文件，点击"我的作品"按钮，如图6-50所示。

步骤 06　进入"我的作品"界面，在"我的音频"选项卡中即可查看导出音频的存储路径，如图6-51所示。

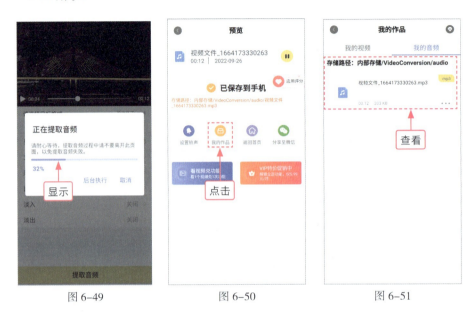

图6-49　　　　　　图6-50　　　　　　图6-51

课后实训：将视频转换为WV格式

本案例的主要操作步骤如下：

在格式工厂软件主界面的"音频"选项区中，单击"->AAC AC3 DTS Etc…"按钮，弹出相应对话框，❶在"输出格式"列表框中选择WV（WavPack，音频压缩格式）格式；❷单击"添加文件"按钮，如图6-52所示。添加相应的视频文件，单击"确定"按钮。返回软件主界面，单击"开始"按钮，稍等片刻，即可将视频文件转换为WV音频格式的文件，如图6-53所示。

图6-52　　　　　　　　　　　图6-53

第 7 章 热门卡点：让音乐节奏感更强烈

卡点视频是非常火爆的一种短视频类型，其制作方法相比其他视频要容易，而且观赏效果还非常好。卡点视频最重要的是对音乐节奏的把控。本章主要介绍多屏切换卡点、坡度变速卡点和视频抽帧卡点这 3 种热门卡点案例的制作方法，帮助大家快速掌握音乐卡点视频的基本玩法。

7.1 多屏切换卡点:《森系少女》

效果展示 本实例介绍的是"多屏切换卡点"效果的制作方法,主要使用剪映的自动踩点功能和分屏特效,实现由一个视频画面根据音乐节拍点自动分出多个相同的视频画面,效果如图 7-1 所示。

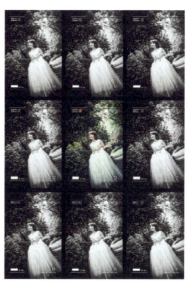

图 7-1

7.1.1 用剪映电脑版制作

剪映电脑版的操作方法如下。

步骤 01 ❶在剪映电脑版中导入视频素材并将其添加到视频轨道中;❷添加相应的卡点音频素材并进行适当剪辑,如图 7-2 所示。

步骤 02 ❶选择音频素材;❷单击"自动踩点"按钮 ;❸在弹出的列表框中选择"踩节拍Ⅰ"选项,如图 7-3 所示。

图 7-2

图 7-3

步骤 03　执行操作后，即可在音频素材上添加黄色的节拍点，如图 7-4 所示。

步骤 04　❶切换至"特效"功能区中的"分屏"选项卡；❷选择"两屏"选项，如图 7-5 所示。

图 7-4

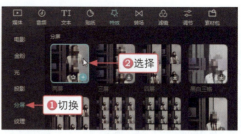
图 7-5

步骤 05　拖曳时间指示器至第 2 个节拍点上，如图 7-6 所示。

步骤 06　单击"添加到轨道"按钮，添加"两屏"特效，如图 7-7 所示。

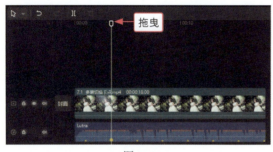
图 7-6　　　　　　　　　　　　　　图 7-7

步骤 07　适当调整特效的时长，使其刚好卡在第 2 个和第 3 个节拍点之间，如图 7-8 所示。

步骤 08　使用同样的操作方法，在第 3 个和第 4 个节拍点之间添加"三屏"特效，如图 7-9 所示。

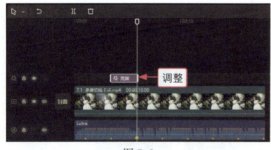
图 7-8
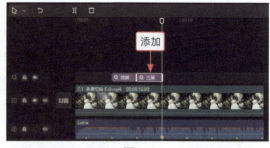
图 7-9

步骤 09　在第 4 个和第 5 个节拍点之间，添加"四屏"特效，如图 7-10 所示。

步骤 10　在第 5 个和第 6 个节拍点之间，添加"六屏"特效，如图 7-11 所示。

图 7-10　　　　　　　　　　　　　　图 7-11

步骤 11　在第 6 个和第 7 个节拍点之间，添加"九屏"特效，如图 7-12 所示。
步骤 12　在最后两个节拍点之间，添加"九屏跑马灯"特效，如图 7-13 所示。

图 7-12

图 7-13

7.1.2　用剪映手机版制作

剪映手机版的操作方法如下。

步骤 01　❶在剪映手机版中导入视频素材；❷添加相应的卡点音频素材并进行适当剪辑，如图 7-14 所示。
步骤 02　❶选择音频素材；❷点击"踩点"按钮，如图 7-15 所示。
步骤 03　在"踩点"面板中，❶开启"自动踩点"功能；❷选择"踩节拍Ⅰ"选项，如图 7-16 所示。
步骤 04　返回主界面，❶将时间轴拖曳至第 2 个节拍点上；❷点击"特效"按钮，如图 7-17 所示。
步骤 05　执行操作后，点击"画面特效"按钮，如图 7-18 所示。
步骤 06　在特效面板中，❶切换至"分屏"选项卡；❷选择"两屏"特效，如图 7-19 所示。

图 7-14

图 7-15

图 7-16

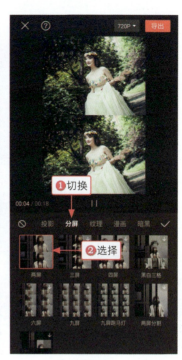

图 7-17　　　　　　　　图 7-18　　　　　　　　图 7-19

步骤 07　执行操作后,即可添加"两屏"特效,适当调整特效的时长,使其刚好卡在第 2 个和第 3 个节拍点之间,如图 7-20 所示。

步骤 08　使用相同的操作方法,在第 3 个和第 4 个节拍点之间添加"三屏"特效,如图 7-21 所示。

步骤 09　使用相同的操作方法,在其他节拍点之间依次添加"四屏""六屏""九屏""九屏跑马灯"特效,如图 7-22 所示。

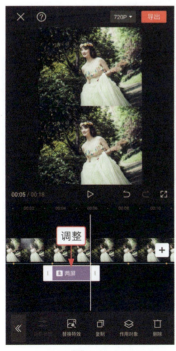
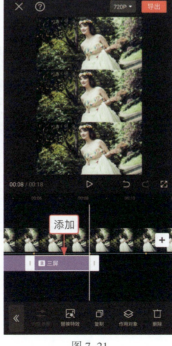
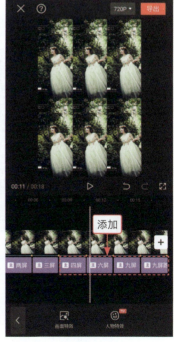

图 7-20　　　　　　　　图 7-21　　　　　　　　图 7-22

7.2 坡度变速卡点：《缤纷彩霞》

效果展示 坡度变速卡点的要点在于把握音乐节奏，对画面进行变速处理，让视频播放速度跟着音乐节奏一快一慢，效果如图 7-23 所示。

图 7-23

7.2.1 用剪映电脑版制作

剪映电脑版的操作方法如下。

步骤 01　在剪映电脑版中导入视频素材并将其添加到视频轨道中，如图 7-24 所示。

步骤 02　选择视频素材，❶切换至"变速"操作区；❷在"常规变速"选项卡中设置"倍数"参数为 0.5x，如图 7-25 所示，并将该视频导出。

 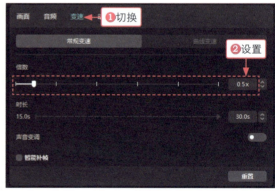

图 7-24　　　　　　　　　　　图 7-25

步骤 03　导入上一步导出的视频素材和卡点音频素材，并将其添加到相应的轨道中，如图 7-26 所示。

步骤 04　❶选择音频素材；❷拖曳时间指示器至相应鼓点处；❸单击"手动踩点"按钮⬛，如图 7-27 所示。

图 7-26

图 7-27

步骤 05　执行操作后,即可添加一个黄色的节拍点,使用相同的操作方法,在其他音乐鼓点处添加多个节拍点,如图 7-28 所示。

图 7-28

 鼓点是指鼓上的敲击声,也可以看成是管弦乐队中打击乐声部的节拍鼓点。

步骤 06　❶选择视频素材;❷拖曳时间指示器至 00:00:05:00 位置处;❸单击"分割"按钮 分割视频素材,如图 7-29 所示。

步骤 07　选择分割后的前半段视频素材,在"常规变速"选项卡中设置"倍数"参数为 5.0x,如图 7-30 所示。

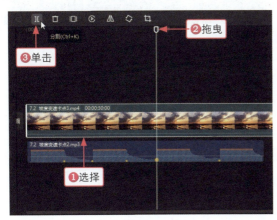
图 7-29

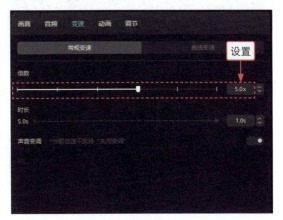
图 7-30

步骤 08　❶拖曳时间指示器至第 2 个节拍点上;❷单击"分割"按钮 分割视频素材,如图 7-31 所示。

步骤 09　❶拖曳时间指示器至 00:00:08:00 位置处；❷单击"分割"按钮 ⓘ 分割视频素材，如图 7-32 所示。

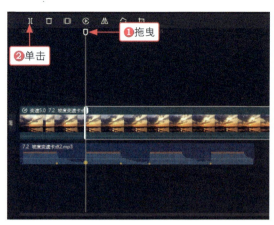
图 7-31

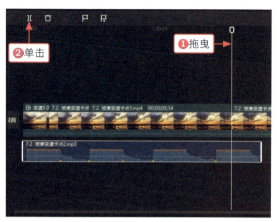
图 7-32

步骤 10　选择分割后的前半段视频素材，在"常规变速"选项卡中设置"倍数"参数为 5.0x，如图 7-33 所示。

步骤 11　使用相同的操作方法，添加相应的节拍点，并根据节拍点分割视频素材和进行加速处理，最后删除多余的视频，如图 7-34 所示。

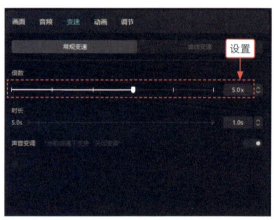
图 7-33

图 7-34

7.2.2　用剪映手机版制作

剪映手机版的操作方法如下。

步骤 01　❶在剪映手机版中导入并选择视频素材；❷依次点击"变速"按钮和"常规变速"按钮，如图 7-35 所示。

步骤 02　拖曳滑块设置"变速"参数为 0.5x，如图 7-36 所示，导出该视频素材。

步骤 03　导入上一步导出的视频素材，添加卡点音乐，❶选择音频素材；❷点击"踩点"按钮，如图 7-37 所示。

• 第 7 章 • 热门卡点：让音乐节奏感更强烈

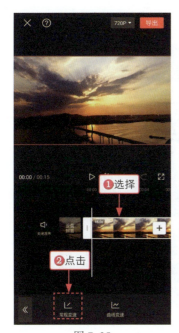
图 7-35

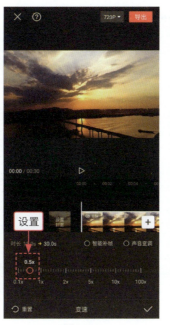
图 7-36

图 7-37

步骤 04　点击"添加点"按钮，根据音乐节奏的起伏，手动添加节拍点，如图 7-38 所示。

步骤 05　❶选择视频素材；❷拖曳时间轴至视频 5s 的位置；❸点击"分割"按钮，如图 7-39 所示。

步骤 06　❶选择分割后的前半段视频素材；❷依次点击"变速"按钮和"常规变速"按钮，如图 7-40 所示。

图 7-38

图 7-39

图 7-40

步骤 07　拖曳滑块设置"变速"参数为 5.0x，如图 7-41 所示。

步骤 08　拖曳时间轴至第 2 个节拍点上，分割视频素材，如图 7-42 所示。

步骤 09　拖曳时间轴至 8s 的位置，分割视频素材，如图 7-43 所示。

图 7-41　　　　　图 7-42　　　　　图 7-43

步骤 10　选择分割后的前半段视频素材，设置"变速"参数为 5.0x，如图 7-44 所示。
步骤 11　执行操作后，将该段视频素材卡在相应的节拍点之间，如图 7-45 所示。
步骤 12　使用相同的操作方法，分割其他视频素材，并进行加速处理，如图 7-46 所示。

图 7-44　　　　　图 7-45　　　　　图 7-46

7.3　视频抽帧卡点：《云卷云舒》

效果展示　视频抽帧卡点的制作方法很简单，只需根据音乐节奏有规律地删除一些视频片段，也就是抽掉一些视频帧，从而做出动态十足的卡点视频，效果如图 7-47 所示。

图 7-47

7.3.1 用剪映电脑版制作

剪映电脑版的操作方法如下。

步骤 01 在剪映电脑版中，❶导入视频素材并将其添加到视频轨道中；❷添加相应的卡点音频素材，如图 7-48 所示。

步骤 02 ❶选择音频素材；❷单击"自动踩点"按钮 ；❸在弹出的列表框中选择"踩节拍Ⅱ"选项，如图 7-49 所示。

步骤 03 执行操作后，即可添加节拍点，如图 7-50 所示。

步骤 04 ❶选择视频素材；❷拖曳时间指示器至第 1 个节拍点上；❸单击"分割"按钮 ，如图 7-51 所示。

图 7-48　　　　　　　　　　　　图 7-49

图 7-50　　　　　　　　　　　　图 7-51

步骤 05　❶拖曳时间指示器至第 2 个节拍点上；❷单击"分割"按钮，如图 7-52 所示。

步骤 06　❶选择分割出来的中间的视频素材；❷单击"删除"按钮，如图 7-53 所示，删除该视频素材。

图 7-52

图 7-53

步骤 07　单击"分割"按钮，在该节拍点上再次分割视频素材，如图 7-54 所示。

步骤 08　❶拖曳时间指示器至第 3 个节拍点上；❷单击"分割"按钮分割视频素材，如图 7-55 所示。

图 7-54　　　　　　　　　　　　　　图 7-55

步骤 09　❶选择分割出来的中间的视频素材；❷单击"删除"按钮，如图 7-56 所示，删除该视频素材。

步骤 10　使用相同的操作方法，根据相应的节拍点继续分割和删除视频素材，最后删除多余的音频素材，如图 7-57 所示。

图 7-56　　　　　　　　　　　　　　图 7-57

• 第 7 章 • 热门卡点:让音乐节奏感更强烈

> 视频抽帧的原理与低速摄像类似,它不同于逐帧播放的方式,而是采用在一段视频中每间隔一定帧就抽取若干帧的方式,形成跳帧的播放效果。

7.3.2 用剪映手机版制作

剪映手机版的操作方法如下。

步骤 01 在剪映手机版中导入视频素材和音频素材,如图 7-58 所示。

步骤 02 ❶选择音频素材;❷点击"踩点"按钮,如图 7-59 所示。

步骤 03 在"踩点"面板中,❶开启"自动踩点"功能;❷选择"踩节拍Ⅱ"选项,如图 7-60 所示。

步骤 04 执行操作后,❶即可添加黄色的节拍点;❷点击确认按钮 ✓,如图 7-61 所示。

图 7-58

图 7-59

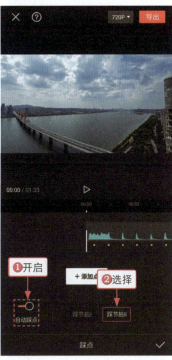

图 7-60

步骤 05 ❶选择视频素材;❷拖曳时间轴至第 1 个节拍点上;❸点击"分割"按钮,如图 7-62 所示。

步骤 06 执行操作后,即可分割视频素材,如图 7-63 所示。

步骤 07 ❶拖曳时间轴至第 2 个节拍点上;❷点击"分割"按钮,如图 7-64 所示。

步骤 08 ❶选择分割出来的中间的视频素材;❷点击"删除"按钮,如图 7-65 所示。

步骤 09 执行操作后,即可删除分割的视频素材,保存时间轴的位置不动,再次点击"分割"按钮,如图 7-66 所示。

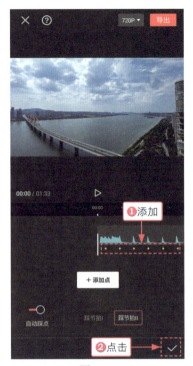

图 7-61

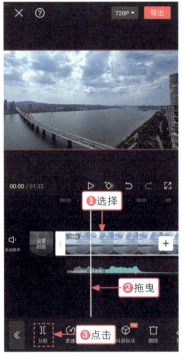

图 7-62

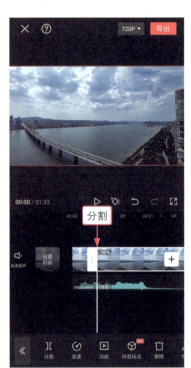

图 7-63

图 7-64

图 7-65

图 7-66

步骤 10　❶拖曳时间轴至第 3 个节拍点上；❷分割视频素材，如图 7-67 所示。

步骤 11　❶选择分割出来的中间的视频素材；❷点击"删除"按钮，如图 7-68 所示。

步骤 12　执行操作后，即可删除分割的视频素材。使用相同的操作方法，根据相应的节拍点继续分割和删除视频素材，最后删除多余的音频素材，如图 7-69 所示。

图 7-67

图 7-68

图 7-69

课后实训：曲线变速卡点视频

效果展示 制作曲线变速卡点视频时，主要利用剪映的手动踩点和曲线变速功能，让视频的播放速度跟随音乐节奏变化，效果如图 7-70 所示。

图 7-70

本案例的主要操作步骤如下：

在剪映电脑版中导入相应视频素材并添加合适的卡点音乐，选择音频素材，单击"手动踩点"按钮🏳，在音乐鼓点处添加多个节拍点，如图 7-71 所示。选择第 1 个视频素材，❶切换至"变速"操作区中的"曲线变速"选项卡；❷选择"自定义"选项；❸调整曲线变速的形状，前面两个变速点为 10x，后面 3 个变速点为 0.5x，如图 7-72 所示。用相同的操作方法，为后面的视频素材进行同样的变速操作。最后根据节拍点的位置，调整视频轨道中每个素材的时长。

图 7-71　　　　　　　　　　　图 7-72

第 8 章 特效卡点：让作品快速火爆全网

卡点视频不仅要有合适的背景音乐，而且用户还可以通过剪映加入各种吸睛的特效，让作品拥有更多的人气，从而快速火爆全网。本章主要介绍《百花齐放》拍照定格卡点视频、《福元路大桥》滤镜变色卡点视频和《个人写真》3D 照片卡点视频的制作技巧，帮助大家精通特效卡点的玩法。

8.1 拍照定格卡点：《百花齐放》

效果展示 拍照定格卡点的视频效果主要是模拟拍照的音效，让画面定格，便于用户欣赏照片，效果如图 8-1 所示。

图8-1

8.1.1 用剪映电脑版制作

剪映电脑版的操作方法如下。

步骤 01 在剪映电脑版中，导入多张照片素材并将其添加到视频轨道中，添加相应的卡点音频素材，如图 8-2 所示。

步骤 02 选择音频素材，将其时长剪辑为 15s，如图 8-3 所示。

图8-2

图8-3

步骤 03 ❶选择音频素材；❷单击"自动踩点"按钮；❸在弹出的列表框中选择"踩节拍Ⅰ"选项，如图 8-4 所示。

步骤 04 执行操作后，即可在音频素材上添加黄色的节拍点，如图 8-5 所示。

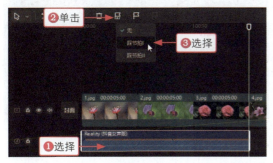
图8-4

图8-5

步骤 05 拖曳第 1 张照片素材右侧的白色拉杆，使其结束位置与第 1 个节拍点对齐，如图 8-6 所示。

步骤 06 使用相同的操作方法，调整其他照片素材的时长，并对齐相应的节拍点，如图 8-7 所示。

图8-6

图8-7

步骤 07 在"音频"功能区中，❶切换至"音效素材"选项卡中的"机械"选项区；❷单击"拍照声 1"音效中的"添加到轨道"按钮，如图 8-8 所示。

步骤 08 执行操作后，即可添加"拍照声 1"音效，并将其结束位置调整为与第 1 个节拍点对齐，如图 8-9 所示。

图8-8

图8-9

步骤 09 ❶在"拍照声 1"音效上单击鼠标右键；❷在弹出的快捷菜单中选择"复制"选项，如图 8-10 所示。

步骤 10 ❶在音效轨道上的空白位置处单击鼠标右键；❷在弹出的快捷菜单中选择"粘贴"选项，如图 8-11 所示。

图8-10

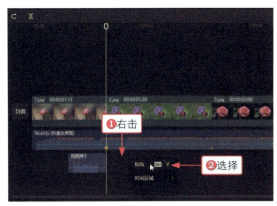

图8-11

步骤 11　执行操作后,即可粘贴音效并调整其位置,使音效的结束位置与第 2 个节拍点对齐,如图 8-12 所示。

步骤 12　使用相同的操作方法,复制多个"拍照声1"音效,并根据节拍点适当调整其位置,如图 8-13 所示。

图8-12

图8-13

步骤 13　选择第 1 张照片素材,❶切换至"动画"操作区中的"入场"选项卡;❷选择"动感缩小"动画效果;❸设置"动画时长"参数为 1.0s,如图 8-14 所示。

步骤 14　使用相同的操作方法,为其他照片素材添加相同的动画效果(在视频轨道上显示为带箭头的直线),如图 8-15 所示。

图8-14

图8-15

步骤 15 ❶切换至"特效"功能区中的"边框"选项卡；❷选择相应的边框特效，如图 8-16 所示。

步骤 16 单击"添加到轨道"按钮，添加边框特效，调整特效的结束位置，使其稍微超过音效，如图 8-17 所示。

图8-16

图8-17

步骤 17 复制边框特效，并适当调整其在轨道中的位置和时长，如图 8-18 所示。

步骤 18 使用相同的操作方法，为其他照片素材添加相同的边框特效，如图 8-19 所示。

图8-18

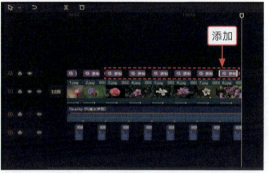

图8-19

8.1.2 用剪映手机版制作

剪映手机版的操作方法如下。

步骤 01 ❶在剪映手机版中导入多张照片素材；❷添加合适的卡点音频素材并将其时长调整为 15s，如图 8-20 所示。

步骤 02 选择音频素材，点击"踩点"按钮，❶开启"自动踩点"功能；❷选择"踩节拍Ⅰ"选项，如图 8-21 所示，添加多个节拍点。

步骤 03 调整第 1 张照片素材的时长，使其结束位置与第 1 个节拍点对齐，如图 8-22 所示。

步骤 04 使用相同的操作方法，根据节拍点调整其他照片素材的时长，如图 8-23 所示。

步骤 05 点击"音效"按钮，❶切换至"机械"选项卡；❷点击"拍照声 1"音效右侧的"使用"按钮，如图 8-24 所示，添加"拍照声 1"音效。

步骤 06 调整音效的位置，使其结束位置与第 1 个节拍点对齐，如图 8-25 所示。

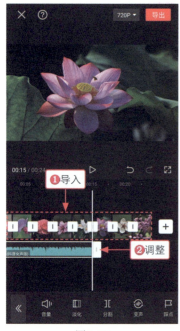
图8-20

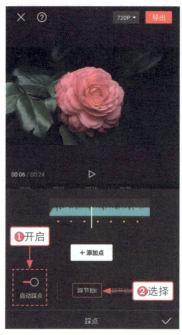
图8-21

图8-22

图8-23

图8-24

图8-25

步骤 07　选择"拍照声1"音效,点击"复制"按钮,复制音效并调整其位置,使音效的结束位置与第2个节拍点对齐,如图8-26所示。

步骤 08　使用同样的操作方法,复制多个音效并根据节拍点调整位置,如图8-27所示。

步骤 09　❶选择第1张照片素材;❷依次点击"动画"按钮和"入场动画"按钮,如图8-28所示。

图8-26

图8-27

图8-28

步骤 10　❶选择"动感缩小"动画效果；❷设置"动画时长"参数为1.0s，如图8-29所示。使用相同的操作方法，为其他照片素材添加"动感缩小"动画效果。

步骤 11　返回主界面，依次点击"特效"按钮和"画面特效"按钮，如图8-30所示。

步骤 12　❶切换至"边框"选项卡；❷选择相应特效，如图8-31所示。

图8-29

图8-30

图8-31

步骤 13　添加边框特效后，在轨道中适当调整特效的位置和时长，如图8-32所示。

步骤 14　点击"复制"按钮复制特效，适当调整特效的位置和时长，如图8-33所示。

步骤 15　使用相同的操作方法，添加多个相同的特效，如图8-34所示。

图8-32　　　　　　　　图8-33　　　　　　　　图8-34

8.2 滤镜变色卡点：《福元路大桥》

效果展示 在剪映中可以根据音乐节奏切换出不同的滤镜色彩，制作滤镜变色卡点效果，让单调的视频画面变得丰富多彩，效果如图 8-35 所示。

图8-35

8.2.1 用剪映电脑版制作

剪映电脑版的操作方法如下。

步骤 01　在剪映电脑版中导入视频素材并将其添加到视频轨道中，如图 8-36 所示。
步骤 02　单击"关闭原声"按钮，将该视频素材设置为静音，如图 8-37 所示。

图8-36

图8-37

步骤 03　在"音频"功能区中，❶切换至"音乐素材"选项卡中的"动感"选项区；❷单击所选音乐中的"添加到轨道"按钮，如图 8-38 所示。
步骤 04　执行操作后，即可添加相应的卡点音频素材，并对音频素材进行适当剪辑，使其时长与视频素材时长一致，如图 8-39 所示。

图8-38　　　　　　　　　　　　图8-39

步骤 05　❶选择音频素材；❷单击"自动踩点"按钮；❸在弹出的列表框中选择"踩节拍Ⅱ"选项，如图 8-40 所示。
步骤 06　执行操作后，即可在音频素材上添加黄色的节拍点，如图 8-41 所示。
步骤 07　❶将时间指示器拖曳至第 1 个节拍点上；❷单击"删除踩点"按钮，如图 8-42 所示。

图8-40

图8-41

步骤 08　执行操作后，即可删除第 1 个节拍点，如图 8-43 所示。

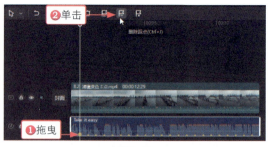
图8-42

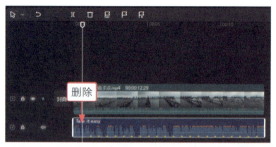
图8-43

步骤 09 在"滤镜"功能区中,❶切换至"风格化"选项卡;❷单击"绝对红"滤镜中的"添加到轨道"按钮,如图8-44所示。

步骤 10 在第1个节拍点后添加"绝对红"滤镜,适当调整滤镜的时长,使其刚好卡在相邻的两个节拍点之间,如图8-45所示。

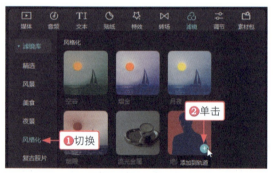

图8-44　　　　　　　　　　　　　　图8-45

步骤 11 使用相同的操作方法,在其他相邻的两个节拍点之间,继续添加相应的"风格化"滤镜,如图8-46所示。

步骤 12 使用相同的操作方法,在剩余的节拍点之间,继续添加相应的"影视级"滤镜,如图8-47所示。

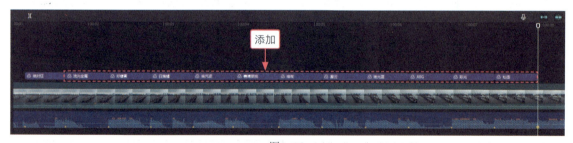

图8-46

图8-47

步骤 13　在"文本"功能区中，单击左侧的"文字模板"按钮，如图8-48所示。

步骤 14　❶切换至"文字模板"选项卡中的"片头标题"选项区；❷单击所选文字模板中的"添加到轨道"按钮 ，如图8-49所示。

图8-48

图8-49

步骤 15　执行操作后，即可添加片头标题文本，适当调整其时长，使其结束位置与第2个节拍点对齐，如图8-50所示。

步骤 16　在"文本"操作区的"基础"选项卡中，修改"第1段文本"文本框中的内容，如图8-51所示。

图8-50

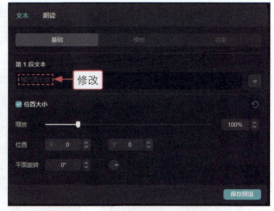
图8-51

8.2.2　用剪映手机版制作

剪映手机版的操作方法如下。

步骤 01　❶在剪映手机版中导入视频素材，将该视频素材设置为静音；❷添加合适的卡点音频素材并将其时长调整为与视频素材时长一致，如图8-52所示。

步骤 02　选择音频素材，点击"踩点"按钮，❶开启"自动踩点"功能；❷选择"踩节拍Ⅱ"选项，如图8-53所示，添加多个节拍点。

步骤 03　❶将时间轴拖曳至第1个节拍点上；❷点击"删除点"按钮，如图8-54所示。

图8-52　　　　　　　　图8-53　　　　　　　　图8-54

步骤 04　执行操作后，即可删除第 1 个节拍点，如图 8-55 所示。

步骤 05　返回主界面，点击"滤镜"按钮，如图 8-56 所示。

步骤 06　在"滤镜"选项卡中，❶切换至"风格化"选项区；❷选择"绝对红"滤镜；❸将其参数设置为 100，如图 8-57 所示。

图8-55　　　　　　　　图8-56　　　　　　　　图8-57

步骤 07　在第 1 个节拍点后添加"绝对红"滤镜，适当调整滤镜的时长，使其刚好卡在相邻的两个节拍点之间，如图 8-58 所示。

步骤 08　使用相同的操作方法，在其他相邻的两个节拍点之间，继续添加相应的"风格化"滤镜和"影视级"滤镜，如图 8-59 所示。

步骤 09　返回主界面，点击"文字"按钮，如图 8-60 所示。

• 第 8 章 • 特效卡点：让作品快速火爆全网

图8-58

图8-59

图8-60

步骤 10 执行操作后，点击"文字模板"按钮，如图 8-61 所示。

步骤 11 在"文字模板"选项卡中，❶选择相应的片头标题文字模板；❷修改文本内容，如图 8-62 所示。

步骤 12 在视频素材的起始位置处添加片头标题文本，适当调整文本的时长，使其结束位置与第 2 个节拍点对齐，如图 8-63 所示。

图8-61

图8-62

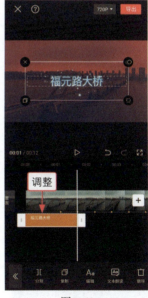
图8-63

163

8.3 3D照片卡点：《个人写真》

效果展示 3D照片卡点也叫"希区柯克"卡点，是抖音上很火的一种视频效果，能让照片中的人物在背景变焦中动起来，让画面产生强烈的3D立体感，效果如图8-64所示。

图8-64

需要注意的是，制作3D照片卡点视频需要用到剪映的"抖音玩法"功能，该功能目前仅支持手机版，因此该案例只能用剪映手机版制作，具体的操作方法如下。

步骤 01 在剪映手机版中导入相应的照片素材和卡点音频素材，如图8-65所示。

步骤 02 ❶选择音频素材；❷点击"踩点"按钮，如图8-66所示。

步骤 03 ❶将时间轴拖曳至相应位置；❷点击"添加点"按钮，如图8-67所示。

图8-65　　　　　　图8-66　　　　　　图8-67

步骤 04 执行操作后,即可在时间轴所在位置上添加一个节拍点,如图 8-68 所示。
步骤 05 使用相同的操作方法,继续手动添加多个节拍点,如图 8-69 所示。
步骤 06 调整第 1 张照片素材的时长,使其对准第 2 个节拍点,如图 8-70 所示。

图8-68

图8-69

图8-70

步骤 07 使用相同的操作方法,调整其他照片素材的时长,并对准相应的节拍点,如图 8-71 所示。
步骤 08 ❶选择第 1 张照片素材;❷点击"抖音玩法"按钮,如图 8-72 所示。
步骤 09 在"抖音玩法"面板中,选择"3D 照片"选项,如图 8-73 所示。

图8-71

图8-72

图8-73

步骤 10 执行操作后,显示生成效果的处理进度,如图 8-74 所示。
步骤 11 处理完成后,即可添加"3D 照片"效果,如图 8-75 所示。

步骤 12 使用相同的操作方法，为其他照片素材添加"3D 照片"效果，如图 8-76 所示。

图8-74

图8-75

图8-76

课后实训：空间分割卡点视频

效果展示 在剪映中可以利用各种蒙版样式，对视频画面的空间进行分割，从而做出切换各种形状灯光效果的卡点视频，效果如图 8-77 所示。

图8-77

本案例的主要操作步骤如下：

步骤 01 在剪映电脑版中导入视频素材并调整其时长，添加"牛皮纸"滤镜效果后导出该视频。❶导入上一步导出的视频素材并将其添加到视频轨道中；添加相应的卡点背景音乐，单击"自动踩点"按钮，在弹出的列表框中选择"踩节拍Ⅱ"选项，❷添加多个节拍点；导入原照片素材并将其添加到画中画轨道中，❸根据节拍点调整素材的位置和时长，如图 8-78 所示。

步骤 02 在"画面"操作区中，❶切换至"蒙版"选项卡；❷选择"线性"蒙版；❸在"播放器"窗口中适当调整蒙版的角度和位置，如图 8-79 所示。使用相同的操作方法，在其他节拍点之间添加不同蒙版形状的素材，以达到跟着音乐就能分割空间的卡点效果。

图8-78　　　　　　　　　　　图8-79

第九章 声音作品：
音乐和画面的完美融合

如今，声音也成了一种商业技能，用户可以做出各种声音作品，如有声小说、音频课程或者文案类短视频，不仅可以吸引大量粉丝的关注，而且还能快速实现变现。本章主要介绍各种声音作品的制作技巧，帮助用户掌握将音乐和画面完美融合的方法，让你的声音作品更有价值。

9.1 录制有声小说:《三国演义》

效果展示 有声小说其实是一种音频文件,可以让想读书的人直接"听"书。本案例制作的是《三国演义》有声小说,效果如图 9-1 所示。

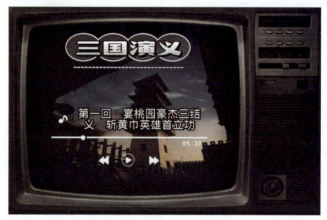

图9-1

9.1.1 用剪映电脑版制作

剪映电脑版的操作方法如下。

步骤 01 在剪映电脑版中导入一张照片素材,将其添加到视频轨道中并调整时长为 30s,如图 9-2 所示。

步骤 02 ❶切换至"滤镜"功能区中的"夜景"选项卡;❷选择"橙蓝"滤镜,如图 9-3 所示。

图9-2　　　　　　　　图9-3

步骤 03 单击"添加到轨道"按钮➕,添加"橙蓝"滤镜,并调整其时长与视频轨道中的素材时长一致,如图 9-4 所示。

步骤 04　执行操作后，即可调整背景画面的色彩，效果如图 9-5 所示。

图9-4

图9-5

步骤 05　在"音频"功能区的"音乐素材"选项卡中，❶搜索"古风纯音乐"；❷在搜索结果中单击所选音乐右下角的"添加到轨道"按钮➕，如图 9-6 所示。

步骤 06　执行操作后，即可添加音频素材并适当调整其时长，如图 9-7 所示。

图9-6

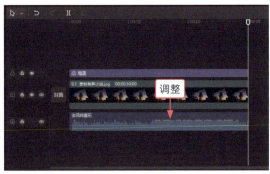
图9-7

步骤 07　选择音频素材，在"音频"操作区的"基本"选项卡中，设置"音量"参数为 -10.0dB，如图 9-8 所示。

步骤 08　在时间线面板中，单击"录音"按钮🎤，如图 9-9 所示。

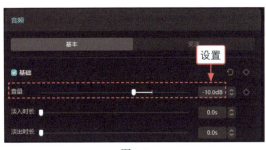
图9-8

图9-9

步骤 09　弹出"录音"对话框，❶设置"输入音量"参数为 200；❷选中"回声消除"复选框；❸单击"点击开始录制"按钮，如图 9-10 所示。

步骤 10　执行操作后，即可开始录制语音内容，录制完成后单击"点击结束录制"按钮即可，如图 9-11 所示。

• 第九章 • 声音作品：音乐和画面的完美融合

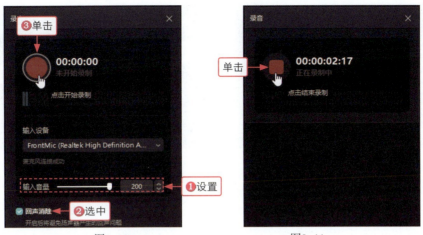

图9-10　　　　　　　　　　　图9-11

步骤 11　执行操作后，即可录制一段语音内容，如图 9-12 所示。

步骤 12　使用相同的操作方法，录制多段语音内容，如图 9-13 所示。

图9-12　　　　　　　　　　　图9-13

步骤 13　同时选中所有的录音素材，在"音频"操作区中，❶选中"变声"复选框；❷在下方的列表框中选择"麦霸"选项；❸设置"空间大小"参数为30、"强弱"参数为50，让声音变得更加浑厚，如图 9-14 所示。

步骤 14　❶切换至"特效"功能区中的"边框"选项卡；❷选择"黑色老电视"特效，如图 9-15 所示。

步骤 15　单击"添加到轨道"按钮⊕，添加边框特效并适当调整其时长，如图 9-16 所示。

步骤 16　在"文本"功能区的"文字模板"选项卡中，❶展开"片头标题"选项区；❷单击所选文字模板中的"添加到轨道"按钮⊕，如图 9-17 所示。

图9-14　　　　　　　　　　　图9-15

图9-16

图9-17

步骤 17 执行操作后，即可添加文字模板，并适当调整其时长，如图9-18所示。

步骤 18 在"文本"操作区中适当修改文本内容，❶在"花字"选项卡中选择相应的花字样式；❷在"播放器"窗口中适当调整文本的大小和位置，如图9-19所示。

图9-18 　　　　　　　　　　　　　　图9-19

步骤 19 使用相同的操作方法，添加一个气泡文字模板，并适当调整其在轨道中的位置和时长，如图9-20所示。

步骤 20 在"文本"操作区的"基础"选项卡中，❶适当修改文本内容；❷选择合适的预设样式；❸在"播放器"窗口中适当调整文本的大小和位置，如图9-21所示。

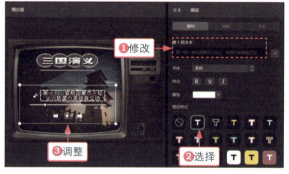
图9-20 　　　　　　　　　　　　　　图9-21

9.1.2 用剪映手机版制作

剪映手机版的操作方法如下。

步骤 01 在剪映手机版中导入一张照片素材，❶调整其时长为30s；❷点击"滤镜"按钮，如图9-22

步骤 02 在"滤镜"选项卡中，❶展开"夜景"选项区；❷选择"橙蓝"滤镜，如图 9-23 所示。

步骤 03 返回主界面，依次点击"音频"按钮和"音乐"按钮，如图 9-24 所示。

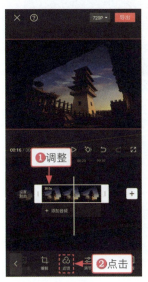
图9-22

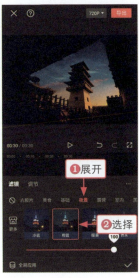
图9-23

图9-24

步骤 04 进入"添加音乐"界面，❶搜索"古风纯音乐"；❷在搜索结果中点击所选音频右侧的"使用"按钮，如图 9-25 所示。

步骤 05 执行操作后，即可添加音频素材并适当调整其时长，❶选择音频素材；❷设置"音量"参数为 50，如图 9-26 所示。

步骤 06 返回主界面，依次点击"音频"按钮和"录音"按钮，如图 9-27 所示。

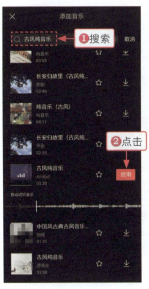
图9-25

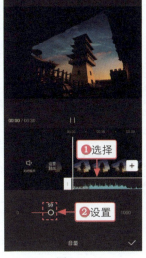
图9-26

图9-27

步骤 07 在录音面板中，点击或长按录制按钮🎤，如图 9-28 所示，即可开始录音，松开录制按钮🎤即可结束录音。

步骤 08 使用相同的操作方法，录制多段语音内容，如图 9-29 所示。

步骤 09　选择录音素材,点击"变声"按钮,❶选择"麦霸"选项;❷设置"空间大小"参数为 30、"强弱"参数为 50,如图 9-30 所示,使用相同的操作方法,为其他录音素材添加变声效果。

图9-28

图9-29

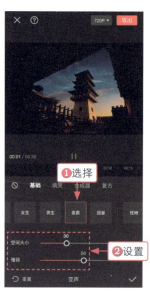
图9-30

步骤 10　返回主界面,依次点击"特效"和"画面特效"按钮,❶切换至"边框"选项卡;❷选择"黑色老电视"特效,如图 9-31 所示,添加相应特效并适当调整其时长。

步骤 11　返回主界面,依次点击"文字"和"文字模板"按钮,❶选择相应的片头标题文字模板;❷修改文本内容;❸适当调整文本的大小和位置,如图 9-32 所示。

步骤 12　❶切换至"花字"选项卡;❷选择相应的花字样式,如图 9-33 所示,并适当调整文字模板的时长。

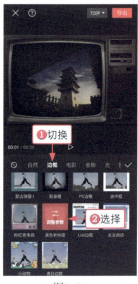
图9-31

图9-32

图9-33

步骤 13　使用相同的操作方法,❶添加相应的气泡文字模板;❷修改文本内容;❸适当调整文本的大小和位置,如图 9-34 所示。

步骤 14　切换至"字体"选项卡,选择相应的字体,❶切换至"样式"选项卡;❷选择相应的文字样式,如图 9-35 所示。

步骤 15　适当调整文字模板的时长,如图 9-36 所示。

图9-34

图9-35

图9-36

9.2　语音视频课程:《拍花技巧》

效果展示　语音视频课程的制作主要用到剪映的文本朗读功能,能够自动给文字配音,不仅操作简单方便,而且制作的声音效果优美动听,效果如图 9-37 所示。

图9-37

9.2.1 用剪映电脑版制作

剪映电脑版的操作方法如下。

步骤 01 在剪映电脑版中导入多张照片素材并将其添加到视频轨道中,调整第 1 张照片素材的时长为 8s,如图 9-38 所示。

步骤 02 ❶切换至"转场"功能区中的"幻灯片"选项卡;❷单击"翻页"转场中的"添加到轨道"按钮 ,如图 9-39 所示。

图9-38

图9-39

步骤 03 在"转场"操作区中,单击"应用全部"按钮,如图 9-40 所示。

步骤 04 执行操作后,即可在所有素材过渡之间添加"翻页"转场效果,如图 9-41 所示。

图9-40

图9-41

步骤 05 在"播放器"窗口的右下角,设置比例为 9:16,如图 9-42 所示。

步骤 06 选择任意照片素材,❶在"画面"操作区中切换至"背景"选项卡;❷设置"背景填充"为"模糊";❸选择第 3 个模糊样式;❹单击"应用全部"按钮,如图 9-43 所示。

图9-42

图9-43

步骤 07　执行操作后，即可设置视频背景，效果如图9-44所示。
步骤 08　在"文本"功能区的"文字模板"选项卡中，❶展开"片头标题"选项区；❷单击所选文字模板中的"添加到轨道"按钮➕，如图9-45所示。

图9-44　　　　　　　　　　　　　　　图9-45

步骤 09　执行操作后，在视频的开头处添加文字模板，❶适当修改文本内容；❷调整文本的大小和位置，如图9-46所示。
步骤 10　使用相同的操作方法，在标题文本的后方添加一个"好物种草"文字模板，❶适当修改文本内容；❷调整文本的大小和位置，如图9-47所示。

图9-46　　　　　　　　　　　　　　　图9-47

步骤 11　在时间线面板中，适当调整第2个文字模板的时长，如图9-48所示。
步骤 12　复制第2个文字模板，将其粘贴到第2张照片素材的上方，并适当调整其时长和修改文本内容，如图9-49所示。

图9-48　　　　　　　　　　　　　　　图9-49

步骤 13　使用相同的操作方法，在其他照片素材上方添加对应的文字模板，如图9-50所示。

图9-50

步骤 14　在"播放器"窗口中,适当调整相应文字模板的位置,避免遮挡画面中的主体对象,如图9-51所示。

步骤 15　选择第1个文字模板,在"朗读"操作区中,❶选择"甜美解说"选项;❷单击"开始朗读"按钮,如图9-52所示。

图9-51

图9-52

步骤 16　执行操作后,❶即可生成对应的音频;使用相同的操作方法,朗读其他的文字内容,❷并生成多个对应的音频;❸根据音频内容适当调整相应照片素材和文字模板的时长,如图9-53所示。

图9-53

步骤 17　在音频轨道中添加一个合适的纯音乐素材作为背景音乐,如图 9-54 所示。

步骤 18　在"音频"操作区的"基本"选项卡中,设置"音量"参数为 -5.0dB,降低背景音乐的音量,如图 9-55 所示。

图9-54

图9-55

9.2.2 用剪映手机版制作

剪映手机版的操作方法如下。

步骤 01 在剪映手机版中导入多张照片素材，❶调整第 1 张照片素材的时长为 8s；❷点击"转场"按钮，如图 9-56 所示。

步骤 02 在"转场"面板中，❶切换至"幻灯片"选项卡；❷选择"翻页"转场；❸设置"时长"参数为 0.5s；❹点击"全局应用"按钮，如图 9-57 所示。

步骤 03 返回主界面，点击"比例"按钮，如图 9-58 所示。

图9-56

图9-57

图9-58

步骤 04 执行操作后，选择 9:16 选项，调整屏幕的比例，如图 9-59 所示。

步骤 05 返回主界面，依次点击"背景"按钮和"画布模糊"按钮，在"画布模糊"面板中，❶选择第 3 个模糊样式；❷点击"全局应用"按钮，如图 9-60 所示。

步骤 06 返回主界面，依次点击"文字"和"文字模板"按钮，❶选择相应的片头标题文字模板；

❷修改文本内容；❸适当调整文本的大小和位置，如图9-61所示。

图9-59

图9-60

步骤 07　使用相同的操作方法，❶在标题文本的后方添加一个"好物种草"文字模板；❷适当修改文本内容；❸并调整文本的大小和位置，如图 9-62 所示。

步骤 08　适当调整第 2 个文字模板的时长，如图 9-63 所示。

图9-61

图9-62

图9-63

步骤 09　复制第 2 个文字模板，将其粘贴到其他照片素材的上方，并适当调整照片素材（5s）和文本的时长，以及修改文本内容，如图 9-64 所示。

步骤 10　在"播放器"窗口中，适当调整相应文字模板的位置，避免遮挡画面中的主体对象，如图 9-65 所示。

图9-64　　　　　　　　　图9-65

步骤 11　❶选择第1个文字模板；❷点击"文本朗读"按钮，如图9-66所示。

步骤 12　在"音色选择"面板中，❶选择"甜美解说"选项；❷选中"应用到全部文本"复选框，如图9-67所示。

步骤 13　点击确认按钮✓，即可自动朗读所有的文本内容，并生成多个对应的音频，如图9-68所示，根据音频内容适当调整相应照片素材和文字模板的时长。

图9-66　　　　　　　　　图9-67　　　　　　　　　图9-68

步骤 14　返回主界面，依次点击"音频"按钮和"音乐"按钮，❶选择相应的纯音乐；❷点击"使用"按钮，如图9-69所示。

步骤 15　添加音频素材，并适当调整其时长，如图9-70所示。

步骤 16 选择音频素材,设置其"音量"参数为 80,如图 9-71 所示。

图9-69

图9-70

图9-71

9.3 抖音热门文案:《心灵鸡汤》

效果展示 在抖音上我们经常可以看到各种心灵鸡汤文案视频,不仅有充满代入感的视频画面,而且还有能够引起用户内心共鸣的语音旁白,可以瞬间让大家对号入座,并忍不住想要给视频点赞和转发,效果如图 9-72 所示。

图9-72

图9-72（续）

9.3.1 用剪映电脑版制作

剪映电脑版的操作方法如下。

步骤 01 在剪映电脑版中导入两个视频素材并将其添加到视频轨道中，如图 9-73 所示。

步骤 02 ❶切换至"特效"功能区中的"边框"选项卡；❷选择"MV 封面"特效，如图 9-74 所示。

步骤 03 单击"添加到轨道"按钮，添加"MV 封面"特效并适当调整其时长，如图 9-75 所示。

步骤 04 在"播放器"窗口中，预览"MV 封面"特效，效果如图 9-76 所示。

图9-73　　　　　　　　　　图9-74

图9-75　　　　　　　　　　图9-76

步骤 05 在"文本"功能区的"新建文本"选项卡中，单击"默认文本"中的"添加到轨道"按钮，如图 9-77 所示。

步骤 06 执行操作后，即可添加一个默认文本，在"文本"操作区的"基础"选项卡中，输入相应文字，

如图 9-78 所示。

图9-77

图9-78

步骤 07 ❶切换至"花字"选项卡；❷选择相应的花字样式，如图 9-79 所示。

步骤 08 在"播放器"窗口中，调整文本的大小和位置，如图 9-80 所示。

图9-79

图9-80

步骤 09 在"朗读"操作区中，❶选择"心灵鸡汤"选项；❷单击"开始朗读"按钮，如图 9-81 所示。

步骤 10 执行操作后，❶即可生成与文字对应的语音旁白；❷适当调整文本的时长，使其与语音旁白的时长一致，如图 9-82 所示。

图9-81

图9-82

步骤 11 在"动画"操作区的"入场"选项卡中，❶选择"打字机Ⅰ"动画；❷将"动画时长"参数设置为最长，如图 9-83 所示。

步骤 12 复制文本并调整其在轨道中的位置，使用相同的操作方法，修改文本内容，❶朗读文本生成语音旁白；❷并调整文本和动画的时长，如图 9-84 所示。

图9-83

图9-84

步骤 13 重复执行上述操作，添加多个文字素材和语音旁白，如图 9-85 所示。

图9-85

步骤 14 在"音频"功能区的"音乐素材"选项卡中，❶展开"纯音乐"选项区；❷单击所选音乐中的"添加到轨道"按钮 ➕，如图 9-86 所示。

步骤 15 执行操作后，添加相应的音频素材，并适当调整其时长，如图 9-87 所示。

图9-86

图9-87

需要注意的是，如果背景音乐的音量比较大，我们需要将其音量调小，这样用户才能听清楚语音旁白的内容。

9.3.2 用剪映手机版制作

剪映手机版的操作方法如下。

步骤 01　❶在剪映手机版中导入两个视频素材；❷依次点击"特效"按钮和"画面特效"按钮，如图 9-88 所示。

步骤 02　❶切换至"边框"选项卡；❷选择"MV 封面"特效，如图 9-89 所示。

步骤 03　添加"MV 封面"特效并适当调整其时长，如图 9-90 所示。

图9-88

图9-89

图9-90

步骤 04　返回主界面，依次点击"文字"按钮和"新建文本"按钮，如图 9-91 所示。

步骤 05　❶输入相应文字；❷切换至"花字"选项卡；❸选择相应的花字样式；❹调整文本的大小和位置，如图 9-92 所示。

步骤 06　❶选择文字素材；❷点击"文本朗读"按钮，如图 9-93 所示。

图9-91

图9-92

图9-93

步骤 07 在"音色选择"面板中，❶选择"心灵鸡汤"选项；❷点击确认按钮✓，如图9-94所示。

步骤 08 执行操作后，即可生成与文字对应的语音旁白，适当调整文本的时长，如图9-95所示。

步骤 09 点击"编辑"按钮，❶切换至"动画"选项卡；❷在"入场动画"选项区中选择"打字机Ⅰ"动画；❸将"动画时长"参数设置为最长，如图9-96所示。

图9-94

图9-95

图9-96

步骤 10 复制文本并调整其在轨道中的位置，使用相同的操作方法，修改文本内容，朗读文本生成语音旁白，并调整文本和动画的时长，如图9-97所示。

步骤 11 重复执行上述操作，添加多个文字素材和语音旁白，如图9-98所示。

步骤 12 返回主界面，依次点击"音频"按钮和"音乐"按钮，如图9-99所示。

图9-97

图9-98

图9-99

步骤 13　执行操作后，进入"添加音乐"界面，选择"纯音乐"选项，如图 9-100 所示。
步骤 14　进入"纯音乐"界面，点击所选音乐右侧的"使用"按钮，如图 9-101 所示。
步骤 15　执行操作后，添加相应的音频素材，并适当调整其时长，如图 9-102 所示。

图9-100

图9-101

图9-102

课后实训：为商品视频配音

效果展示　如今，电商行业不再是单纯的图文营销，更多的是通过视频和直播的方式来呈现商品的卖点，从而吸引更多人购买商品。本案例主要介绍为商品视频配音的操作方法，效果如图 9-103 所示。

图9-103

图9-103（续）

本案例的主要操作步骤如下：

❶在剪映电脑版中导入视频素材并将其添加到视频轨道中；❷单击"录音"按钮 🎤，如图 9-104 所示。弹出"录音"对话框，单击"点击开始录制"按钮，根据视频内容录制语音即可，如图 9-105 所示。录制完成后，单击"点击结束录制"按钮，并添加相应的背景音乐。

图9-104 图9-105

第 10 章 影视歌曲：
让视频既好看又好听

对于音效师来说，影视歌曲的配音技巧是必须掌握的一门技术。影视节目通常有专业的配音人员，而且歌曲也是由专业歌手来演唱，音效师的作用就是让他们的声音更加真实、优美、动听，让大众更喜爱他们的声音。本章主要介绍在剪映中给影视歌曲配音的操作技巧，帮助大家做出既好看又好听的视频。

10.1 影视节目配音：《一起去旅行》

效果展示 本案例主要是给一个综艺影视类节目《一起去旅行》配音，通过生动的语音解说，可以激发用户想去旅行的欲望，效果如图 10-1 所示。

图 10-1

10.1.1 用剪映电脑版制作

剪映电脑版的操作方法如下。

步骤 01 在剪映电脑版中导入视频素材并将其添加到视频轨道中，如图 10-2 所示。

步骤 02 在"音频"功能区中，❶切换至"音乐素材"选项卡；❷展开"旅行"选项区；❸单击所选音乐中的"添加到轨道"按钮🔵，如图 10-3 所示。

步骤 03 执行操作后，即可将所选音频素材添加到音频轨道中，如图 10-4 所示。
步骤 04 适当调整音频素材的时长，使其与视频的时长一致，如图 10-5 所示。

图 10-2

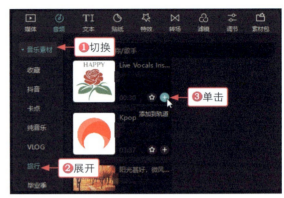

图 10-3

图 10-4

图 10-5

步骤 05 选择音频素材，在"音频"操作区的"基本"选项卡中，设置"音量"参数为 –12.0dB、"淡入时长"参数为 2.0s、"淡出时长"参数为 2.0s，如图 10-6 所示。
步骤 06 执行操作后，即可调整音频素材的音量和添加淡化效果，如图 10-7 所示。

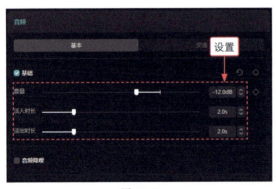

图 10-6

图 10-7

步骤 07 ❶将时间指示器拖曳至 00:00:00:21 的位置处；❷添加一个默认文本，如图 10-8 所示。
步骤 08 在"文本"操作区的"基础"选项卡中，在文本框中输入相应的文本内容，如图 10-9 所示。
步骤 09 ❶切换至"朗读"操作区；❷选择"知识讲解"选项；❸单击"开始朗读"按钮，如图 10-10 所示。

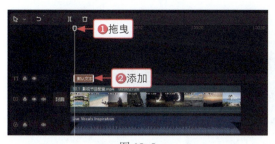
图 10-8

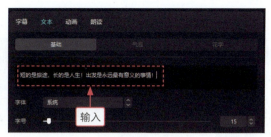
图 10-9

步骤 10 稍等片刻,即可生成与文本内容对应的音频,如图 10-11 所示。

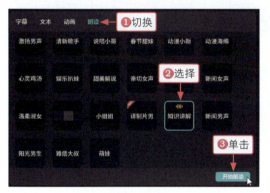
图 10-10

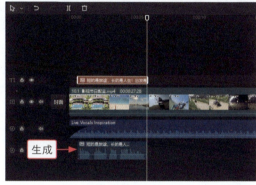
图 10-11

步骤 11 在"音频"操作区的"基本"选项卡中,设置"音量"参数为 20.0dB,增加解说音频的音量,如图 10-12 所示。

步骤 12 ❶将时间指示器拖曳至 00:00:08:20 的位置处;❷添加一个默认文本,如图 10-13 所示。

图 10-12

图 10-13

步骤 13 在"文本"操作区的"基础"选项卡中,在文本框中输入相应的文本内容,如图 10-14 所示。

步骤 14 使用相同的操作方法,朗读文本内容,生成对应的音频并调整音量大小,如图 10-15 所示。

图 10-14

图 10-15

步骤 15 重复执行操作，添加其他的讲解音频，并删除所有的文本，如图 10-16 所示。

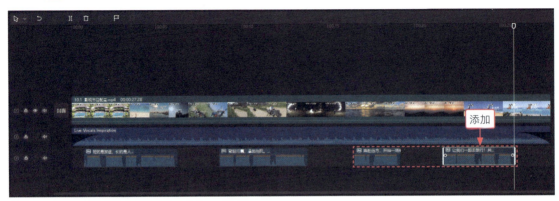

图 10-16

10.1.2 用剪映手机版制作

剪映手机版的操作方法如下。

步骤 01 ❶在剪映手机版中导入视频素材；❷依次点击"音频"按钮和"音乐"按钮，如图 10-17 所示。

步骤 02 进入"添加音乐"界面，选择"旅行"选项，如图 10-18 所示。

步骤 03 进入"旅行"界面，点击所选音乐右侧的"使用"按钮，如图 10-19 所示。

步骤 04 执行操作后，即可添加音频素材，选择音频素材，❶适当调整音频素材的时长；❷点击"音量"按钮，如图 10-20 所示。

步骤 05 在"音量"面板中，设置其参数为 50，降低音量，如图 10-21 所示。

步骤 06 确认后点击"淡化"按钮，设置"淡入时长"参数为 2s、"淡出时长"参数为 2s，如图 10-22 所示。

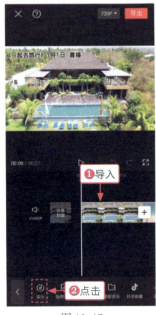

图 10-17

图 10-18

图 10-19

· 第10章 · 影视歌曲：让视频既好看又好听

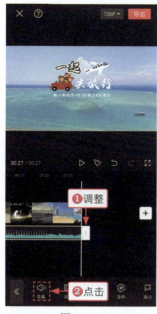
图 10-20

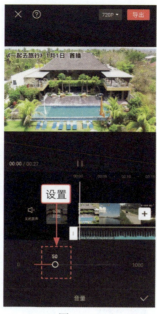
图 10-21

图 10-22

步骤 07　返回主界面，❶拖曳时间轴至相应位置处；❷依次点击"文字"按钮和"新建文本"按钮，如图 10-23 所示。

步骤 08　在文本框中输入相应的文本内容，如图 10-24 所示。

步骤 09　❶选择文本素材；❷点击"文本朗读"按钮，如图 10-25 所示。

步骤 10　在"音色选择"面板中，❶选择"知识讲解"选项；❷点击确认按钮 ，如图 10-26 所示。

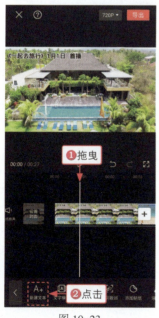
图 10-23

图 10-24

图 10-25

步骤 11　执行操作后，即可生成与文本内容对应的音频，❶选择音频素材；❷点击"音量"按钮，如图 10-27 所示。

步骤 12　在"音量"面板中，设置其参数为 300，增加音量，如图 10-28 所示。

195

图 10-26　　　　　图 10-27　　　　　图 10-28

步骤 13　将时间轴拖曳至 8s 附近，再次创建一个文本，在文本框中输入相应的文本内容，如图 10-29 所示。

步骤 14　使用相同的操作方法，朗读文本内容，生成对应的音频并调整音量大小，如图 10-30 所示。

步骤 15　重复执行上述操作，添加其他的讲解音频，并删除所有的文本，如图 10-31 所示。

图 10-29　　　　　图 10-30　　　　　图 10-31

10.2 广告短片配音:《婚纱摄影》

效果展示 本案例主要是给一个《婚纱摄影》广告短片配音,通过语音可以更好地渲染情绪,从而让广告内容引起用户的注意,效果如图 10-32 所示。

图 10-32

10.2.1 用剪映电脑版制作

剪映电脑版的操作方法如下。

步骤 01　❶在剪映电脑版中导入视频素材并将其添加到视频轨道中;❷将时间指示器拖曳至视频中第 1 段字幕开始出现的位置处,如图 10-33 所示。

步骤 02　添加一个默认文本,在"文本"操作区的"基础"选项卡中,在文本框中输入相应的文本内容,如图 10-34 所示。

图 10-33　　　　　　　　　　　　图 10-34

步骤 03 ❶将时间指示器拖曳至视频中第 2 段字幕出现的位置处；❷添加一个默认文本并修改其内容，如图 10-35 所示。

步骤 04 使用相同的操作方法，在视频中的其他字幕位置处，重新添加对应的文本素材，并选中所有的文本素材，如图 10-36 所示。

图 10-35

图 10-36

步骤 05 ❶切换至"朗读"操作区；❷选择"小姐姐"选项；❸单击"开始朗读"按钮，如图 10-37 所示。

步骤 06 稍等片刻，即可生成与文本内容对应的音频，适当调整各音频素材在轨道中的位置，如图 10-38 所示。

图 10-37

图 10-38

步骤 07 在"音频"操作区中，设置"音量"参数为 20.0dB，如图 10-39 所示。

步骤 08 ❶选中"变声"复选框；❷在下方的列表框中选择"扩音器"选项，如图 10-40 所示。

图 10-39

图 10-40

步骤 09 在时间线面板中,删除所有的文本素材,如图 10-41 所示。

图 10-41

10.2.2 用剪映手机版制作

剪映手机版的操作方法如下。

步骤 01 ❶在剪映手机版中导入视频素材;❷将时间轴拖曳至视频中第 1 段字幕开始出现的位置处;❸依次点击"文字"按钮和"新建文本"按钮,如图 10-42 所示。

步骤 02 在文本框中输入相应的文本内容,如图 10-43 所示。

步骤 03 使用相同的操作方法,在视频中的其他字幕位置处,重新添加对应的文本素材,如图 10-44 所示。

图 10-42

图 10-43

图 10-44

步骤 04 ❶选择第 1 个文本素材;❷点击"文本朗读"按钮,如图 10-45 所示。

步骤 05 在"音色选择"面板中,❶选择"小姐姐"选项;❷选中"应用到全部文本"复选框;❸点击确认按钮,如图 10-46 所示。

步骤 06 执行操作后,即可生成与文本内容对应的音频,❶选择第 1 个音频素材;❷设置"音量"参数为 300,如图 10-47 所示。使用相同的操作方法,调整其他音频素材的音量。

图 10-45

图 10-46

图 10-47

步骤 07　❶选择第 1 个音频素材；❷点击"变声"按钮，如图 10-48 所示。

步骤 08　在"变声"面板中，❶选择"扩音器"选项；❷点击确认按钮✓，如图 10-49 所示，即可改变音频效果。

步骤 09　使用相同的操作方法，为其他音频素材添加"扩音器"变声效果，并删除所有的文本素材，如图 10-50 所示。

图 10-48

图 10-49

图 10-50

10.3 制作歌曲MV：《音乐小短片》

效果展示 MV（Music Video）即音乐短片，又名"音画""音乐视频""音乐影片""音乐录像""音乐录影带"等，是一种与音乐或歌曲搭配的短片，效果如图10-51所示。

图 10-51

10.3.1 用剪映电脑版制作

剪映电脑版的操作方法如下。

步骤 01 在剪映电脑版中导入多个视频素材并将其添加到视频轨道中，如图10-52所示。

步骤 02 在"转场"功能区中，①切换至"叠化"选项卡；②单击"叠化"转场中的"添加到轨道"按钮➕，如图10-53所示。

图 10-52　　　　　　　　　　图 10-53

步骤 03 在"转场"操作区中，❶设置"时长"参数为1.5s；❷单击"应用全部"按钮，如图10-54所示。

步骤 04 执行操作后，即可在所有视频过渡间添加"叠化"转场效果，如图10-55所示。

图 10-54

图 10-55

步骤 05 在"滤镜"功能区中，❶切换至"风景"选项卡；❷单击"樱粉"滤镜中的"添加到轨道"按钮➕，如图10-56所示。

步骤 06 执行操作后，即可添加"樱粉"滤镜，适当调整滤镜的时长，使其覆盖所有视频素材，如图10-57所示。

步骤 07 在"特效"功能区中，❶切换至"边框"选项卡；❷单击"录制边框Ⅱ"特效中的"添加到轨道"按钮➕，如图10-58所示。

步骤 08 在"边框"选项卡中，单击"秋日暖黄"特效中的"添加到轨道"按钮➕，如图10-59所示。

图 10-56

图 10-57

图 10-58

图 10-59

步骤 09　执行操作后，即可添加相应的特效，并适当调整特效的时长，使其覆盖所有视频素材，如图 10-60 所示。

步骤 10　在"音频"功能区的"音乐素材"选项卡中，❶搜索相应的歌曲名称；❷单击所选音乐中的"添加到轨道"按钮 ➕，如图 10-61 所示。

图 10-60

图 10-61

步骤 11　执行操作后，即可添加音频素材，并适当调整其时长，如图 10-62 所示。

步骤 12　❶在音频素材上单击鼠标右键；❷在弹出的快捷菜单中选择"识别字幕/歌词"选项，如图 10-63 所示。

图 10-62

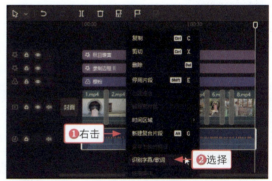

图 10-63

步骤 13　执行操作后，即可生成对应的歌词文本，如图 10-64 所示。

步骤 14　在"文本"操作区的"基础"选项卡中，❶设置相应的字体；❷选择合适的预设样式，如图 10-65 所示。

图 10-64

图 10-65

步骤 15　选择单个歌词文本，❶切换至"动画"操作区；❷在"入场"选项卡中选择"音符弹跳"动画；❸并将"动画时长"参数设置为最长，如图 10-66 所示。

步骤 16　使用相同的操作方法，选择其他的歌词文本，并为其添加"音符弹跳"动画，效果如图 10-67 所示。

图 10-66

图 10-67

10.3.2　用剪映手机版制作

剪映手机版的操作方法如下。

步骤 01　❶在剪映手机版中导入多个视频素材；❷点击转场按钮▯，如图 10-68 所示。

步骤 02　❶切换至"叠化"选项卡；❷选择"叠化"转场；❸设置"转场时长"参数为 1.5s；❹点击"全局应用"按钮，如图 10-69 所示。

步骤 03　执行操作后，❶即可添加"叠化"转场效果；❷点击"滤镜"按钮，如图 10-70 所示。

图 10-68

图 10-69

图 10-70

步骤 04　在"滤镜"选项卡中，❶展开"风景"选项区；❷选择"樱粉"滤镜，如图10-71所示。

步骤 05　确认后即可添加"樱粉"滤镜，适当调整滤镜的时长，使其覆盖所有视频素材，如图10-72所示。

图 10-71

图 10-72

步骤 06　返回主界面，依次点击"特效"按钮和"画面特效"按钮，如图10-73所示。

步骤 07　❶切换至"边框"选项卡；❷选择"录制边框Ⅱ"特效，如图10-74所示。

步骤 08　确认后即可添加"录制边框Ⅱ"特效，使用相同的操作方法添加一个"秋日暖黄"特效，并适当调整两个特效的时长，如图10-75所示。

图 10-73

图 10-74

图 10-75

步骤 09　返回主界面，依次点击"音频"按钮和"音乐"按钮，如图 10-76 所示。

步骤 10　进入"添加音乐"界面，❶搜索相应的歌曲名称；❷点击所选音乐右侧的"使用"按钮，如图 10-77 所示。

步骤 11　执行操作后，即可添加音频素材，并适当调整其时长，如图 10-78 所示。

图 10-76　　　　　图 10-77　　　　　图 10-78

步骤 12　返回主界面，依次点击"文字"按钮和"识别歌词"按钮，如图 10-79 所示。

步骤 13　在"识别歌词"面板中，点击"开始匹配"按钮，如图 10-80 所示。

步骤 14　执行操作后，即可生成对应的歌词文本，❶选择相应的歌词文本；❷点击"编辑"按钮，如图 10-81 所示。

图 10-79　　　　　图 10-80　　　　　图 10-81

步骤 15　设置相应的字体，并选择合适的预设样式，如图 10-82 所示。

步骤 16 ❶切换至"动画"选项卡；❷在"入场动画"选项区中选择"音符弹跳"动画；❸并将"动画时长"参数设置为最长，如图 10-83 所示。

步骤 17 使用相同的操作方法，为其他歌词添加"音符弹跳"动画，如图 10-84 所示。

图 10-82

图 10-83

图 10-84

课后实训：电影解说视频配音

效果展示 快节奏的生活方式，也促进了电影解说行业的兴起，因为用户可以在几分钟或者十几分钟内看完一部两个小时左右的电影，效果如图 10-85 所示。由于版权原因，本案例只提供文稿内容和部分效果视频，想要学习更多影视剪辑技巧的用户可以阅读《剪映高手速成：影视剪辑 + 视频调色 + 特效制作 + 栏目广告》一书。

图 10-85

本案例的主要操作步骤如下：

步骤 01 对电影片段进行剪辑，留下主要的镜头，将其导入剪映电脑版中，并添加到视频轨道中。

❶切换至"文本"功能区中的"智能字幕"选项卡;❷单击"文稿匹配"选项区中的"开始匹配"按钮,如图10-86所示。

步骤 02　粘贴解说文案内容,单击"开始匹配"按钮。匹配完成后,即可生成对应的字幕,❶适当调整字幕的位置,并选择合适的字体;❷切换至"朗读"操作区;❸选择"亲切女声"选项;❹单击"开始朗读"按钮,如图10-87所示。执行操作后,即可生成对应的音频素材。

图 10-86

图 10-87

附录　剪映快捷键大全

为方便读者快捷、高效地学习，笔者特意对剪映电脑版快捷键进行了归类说明，如下所示。

操作说明	快捷键	
时间线	Final Cut Pro X 模式	Premiere Pro 模式
分割	Ctrl + B	Ctrl + K
批量分割	Ctrl + Shift + B	Ctrl + Shift + K
鼠标选择模式	A	V
鼠标分割模式	B	C
主轨磁吸	P	Shift + Backspace（退格键）
吸附开关	N	S
联动开关	~	Ctrl + L
预览轴开关	S	Shift + P
轨道放大	Ctrl + +（加号）	+（加号）
轨道缩小	Ctrl + -（减号）	-（减号）
时间线上下滚动	滚轮上下	滚轮上下
时间线左右滚动	Alt + 滚轮上下	Alt + 滚轮上下
启用 / 停用片段	V	Shift + E
分离 / 还原音频	Ctrl + Shift + S	Alt + Shift + L
手动踩点	Ctrl + J	Ctrl + J
上一帧	←	←
下一帧	→	→
上一分割点	↑	↑
下一分割点	↓	↓
粗剪起始帧 / 区域入点	I	I
粗剪结束帧 / 区域出点	O	O
以片段选定区域	X	X
取消选定区域	Alt + X	Alt + X
创建组合	Ctrl + G	Ctrl + G
解除组合	Ctrl + Shift + G	Ctrl + Shift + G

续表

操作说明	快捷键	
唤起变速面板	Ctrl + R	Ctrl + R
自定义曲线变速	Shift + B	Shift + B
新建复合片段	Alt + G	Alt + G
解除复合片段	Alt + Shift + G	Alt + Shift + G

操作说明	快捷键	
播放器	Final Cut Pro X 模式	Premiere Pro 模式
播放 / 暂停	Spacebar（空格键）	Ctrl + K
全屏 / 退出全屏	Ctrl + Shift + F	~
取消播放器对齐	长按 Ctrl	V

操作说明	快捷键	
基础	Final Cut Pro X 模式	Premiere Pro 模式
复制	Ctrl + C	Ctrl + C
剪切	Ctrl + X	Ctrl + X
粘贴	Ctrl + V	Ctrl + V
删除	Delete（删除键）	Delete（删除键）
撤销	Ctrl + Z	Ctrl + Z
恢复	Shift + Ctrl + Z	Shift + Ctrl + Z
导入媒体	Ctrl + I	Ctrl + I
导出	Ctrl + E	Ctrl + M
新建草稿	Ctrl + N	Ctrl + N
切换素材面板	Tab（制表键）	Tab（制表键）
退出	Ctrl + Q	Ctrl + Q

操作说明	快捷键	
其他	Final Cut Pro X 模式	Premiere Pro 模式
字幕拆分	Enter（回车键）	Enter（回车键）
字幕拆行	Ctrl + Enter	Ctrl + Enter